あなたもきっと夢中になる

コイン収集の世界

泰星コイン株式会社

幻冬舎 MC

はじめに

切手、骨董品、アクセサリー、ワインなど、コレクションを趣味としている人は大勢います。そのなかでも近年特にその魅力に惹かれ、趣味にする人が増えているのが「コイン収集」です。

コインの歴史は古く、古代ギリシアで紀元前7世紀頃に誕生したとされています。最初のコインは自然合金でつくられていました。紀元前6世紀頃にアテネでつくられたテトラドラクマ銀貨は古代の国際貨幣となり、紀元前4世紀には、アレクサンドロス大王によってエジプト、オリエントからインド西部にまで広められました。ローマ時代になるとコインは貨幣としての役割だけでなく、戦勝記念や君主の慶事、功績などをアピールする目的でも製造されるようになり、君主であるローマ皇帝の容貌を広く知らせるツールとしても活用されていました。コインは、製造された当時の政治や文化、戦争と平和、王朝の交代などさまざまな事柄を映し出す鏡です。一枚のコインが何を語り、何を見せてくれるのか、考えるだけでも胸がワクワクします。

また、デザインの美しさもコインの魅力の一つです。ヨーロッパの歴史のなかでは国王や国王夫の即位および戴冠式、婚儀などを記念してコインが発行されることも多く、国王や国王夫

妻の肖像、王家の紋章などが精緻に彫刻されています。コインには製造された時代の最高峰の彫金技術が施されてもいるのです。まるで絵画を見ているかのような美しさを誇り、手の中に小さな美術館が生まれるといってもいいほどです。

このように、たった一枚に歴史のロマン、そして美術品としての魅力が詰まっているコインですが、資産としての価値もあります。一般的に20世紀半ばまでに発行されたコインはアンティークコインと呼ばれ、金や銀、銅などからできています。それ以降のコインはモダンコインと呼ばれ、流通用、収集用と目的を分けて発行されています。コインは優良な現物資産であり、不動産などと違って所有しているだけで税金がかかることもなく、保管も決して難しくありません。またアンティークコインの資産評価は希少性、保存状態、買い手の数の3つを基準に、コイン専門業者の評価やオークションでの落札価格が指標となって決められます。コイン収集は、コレクションとして楽しみながら資産の形成もできるワンランク上の趣味といえるのです。

本書では、そんな歴史の語り手でもあり、美術品としての側面ももつコインの魅力をお伝えします。きっとこの本を読み終える頃には、コイン収集の世界にあなたも引き込まれているはずです。あなたの知らない「コイン収集の世界」──その扉をノックしてみましょう。

THE JOY
of
COIN
Collection

コインコレクション

ヤップ島から約500kmも離れたパラオ諸島で切り出された石灰岩でできており、大きいものではなんと直径3・6m、重量4tにも及びます。写真の石貨は直径が90cm近く、重量は100kgほどと比較的小さめですが、これでもその大きさに驚くばかりです。

この石貨は日々の支払いで使われるものではなく、特別な儀式などで使われていました。

大きなコイン

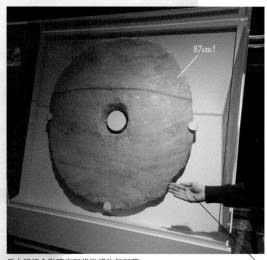

87cm！

日本銀行金融研究所貨幣博物館所蔵
直径87cm

1円玉
20mm
（実物大）

小さな コイン

1クーナ金貨
2022年/1.99mm

©Croatian Mint

直径
1.99mm！（実物大）

一方、2022年にクロアチアでつくられたクーナ金貨は直径わずか1・99㎜、重さ0・05gで、世界最小のコインとして認められています。この金貨は自国の通貨がクーナからユーロに切り替わることを記念してつくられました。クーナの有終の美を飾るべく、クロアチア造幣局が世界最小の記録を狙って限界に挑戦した記念碑的なこのコイン、写真のとおりあまりに小さく、風が吹いたら飛んでいってしまいそうです。

02

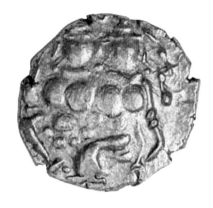

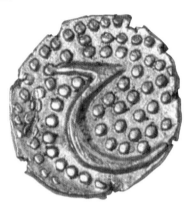

約7mm

（実物大）

1ファナム金貨
ハイダル・アリー
1761〜1782年/約7mm

実際に使用されたコインのなかで、特に小さいものとしては、1610年に南インドに成立したヒンドゥー教国であったマイソール王国で発行されたファナム金貨があります。

この金貨は直径約7mm、重量0・3gしかありません。日本の1円硬貨が直径20mm、重量1gであることを考えると、その小ささが分かると思います。

ポケットに入れたらなくしてしまいそうなほど小さく、なんともかわいらしいコインです。

18世紀のマイソール王国ではイスラム教徒の武将ハイダル・アリーが王国の実権を握りヒンドゥー教からイスラム教への改宗を進めました。

コイン裏（写真右側）には、多数のドットを背景に「ハイダル・アリー」を示すペルシア文字が刻まれています。

表面：エリザベス2世肖像

裏面：ヒメレンジャク
20カナダドルカラー銀貨/2022年/ 38mm

カラーコイン

コインの色は金色や銀色などの表現も、現在は紙と同様に金属にも印刷できるようになり、細部まで色鮮やかな発色を叶えることができます。

写真の20カナダドル銀貨の裏面は銀の地の部分を多く残すことで、カラー部分がよりいっそう引き立つように工夫が施されています。ちなみに日本初のカラーコインは2003年に発行された第5回アジア冬季競技大会記念の千円銀貨です。

コインの色は金色や銀色などの表現も、現在は紙と同様に金属にも印刷できるようになり、細部まで色鮮やかな発色を叶えることができます。

コインの色は金色や銀色など素材である金属の色そのまま、というイメージがあるかもしれませんが、コインの表面に特殊印刷で彩色を施した「カラーコイン」と呼ばれるものもあります。

世界初のカラーコインは、1992年にパラオで発行されたもので、海の中の光景がカラフルに描かれています。当時の技術です。

立体的なコイン

一般的な丸くて平らなコインの形とは異なり、一見コインとは思えないような、立体的なコインもあります。写真はダイヤモンドの形をした宝石のような金貨です。99・99％の純金製で

大きさは約34×34×21㎜、重量は167・56gもあります。金貨に埋め込まれているのはカナダ産0・2カラットの本物のダイヤモンドで、表面には珍しさと美しさで人気を博し、早々に完売となりました。

ており、優美さが感じられます。額面金額は500カナダドルですが、販売価格はなんと40倍の約2万カナダドル。その形のエリザベス2世の肖像が刻まれ

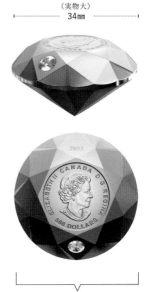

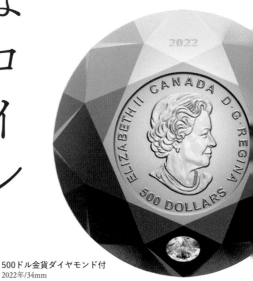

500ドル金貨ダイヤモンド付
2022年/34mm

独創的な形のコイン

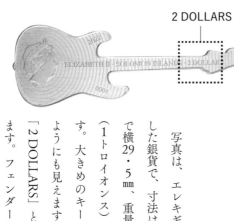

2 DOLLARS

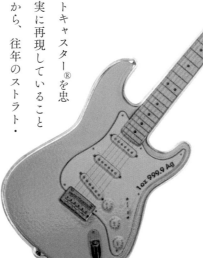

写真は、エレキギターの形をした銀貨で、寸法は縦86・5mmで横29・5mm、重量は31・1g（1トロイオンス）の純銀製です。大きめのキーホルダーのようにも見えますが、表面に「2 DOLLARS」と刻印があります。フェンダー社のストラトキャスター®を忠実に再現していることから、往年のストラト・ファンにとっては、コレクションしたい垂涎（すいぜん）の一枚になっています。

ソロモン諸島
2ドルカラー銀貨/
2022年/86.5mm

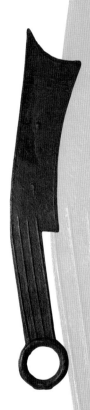

過去に実際に通貨として使わ
れていたコインのなかにも、ユ
ニークな形状のものがありま
す。

　中国の春秋戦国時代には、農
具や小刀の形の青銅製のコイン
が流通していました。もともと
刀剣や農具などの金属製品を物
品貨幣として使用していたこと
から、その後鋤を模した布幣や
小刀を模した刀幣がつくられた
と考えられています。

写真の刀幣は「反首刀」と
呼ばれる、先端部分の形状が
反ったタイプのもので、長さは
182.5㎜、重量は43.5gです。

　持ち運ぶ際には、穴に紐を通し、
腰から下げていたのではないか
といわれています。いくつも腰
にぶら下げる場合には馬などに
運ばせたのかもしれません。

反首刀 六字刀
紀元前1091〜255年/
182.5mm

世界一の高額コイン

写真の20ドル金貨は通称「ダブルイーグル」と呼ばれ、1907年から1933年にわたって発行されたアメリカ合衆国の金貨です。著名な彫刻家であったオーガスタス・セント＝ゴーデンスの完璧なデザインにより「アメリカ史上最も美しい金貨」とされており、1933年銘のダブルイーグルが2021年にサザビーズでオークションにかけられた際の落札価格は1890万ドル（当時20億円以上）と、世界記録を更新しました。その理由は、1933年に発行されたダブルイーグルが全世界に22枚しかなかったという希少性にありRます（68ページ参照）。

20億円以上！

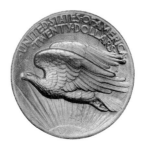

ダブルイーグル
20ドル金貨/1907年/34mm

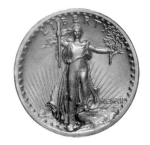

34mm
（実物大）

広がり続けるコイン市場

✣

　コインは専門店、個人や業者間、オークションなどさまざまな形態で売買されています。売り手と買い手が1対1で直接やりとりをする相対取引も多いため、正確な市場規模は公開されていませんが、世界全体のアンティークコインの市場規模は、1兆円以上もあるといわれています。

　世界各国で開催されるオークションや催事、そして全世界の造幣局を含む、コインの発行状況などを考慮すると、今後も市場規模が拡大すると予想されています。

　2023年現在、日本のアンティークコインの市場は100億〜200億円で、欧米の国々と比べると小規模です。しかし、インドや中国、中東など新興国の富裕層コレクターの増加によるコイン市場全体の相場の上昇に伴って、日本の市場も年々拡大し続けています。

CONTENTS

たった一枚にロマンが眠る
コインから読み解く
歴史物語

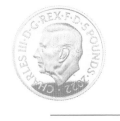

希少性で選ぶもよし、デザインで選ぶもよし
コイン収集の基準は人それぞれ

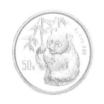

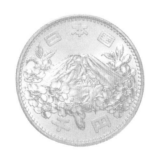

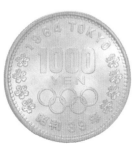

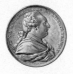

PART.1

You'll find it fun as well
The World of Coin Collecting

コインとは何か？

あなたもきっと夢中になる
コイン収集の世界

コインはいつからあるの？

現存するコインのなかで最も古い、世界最初のコインと呼べるものは、紀元前600年代にリディアでつくられました。リディアとは、現在はトルコとなっているアナトリア半島西部にあった国です。領内のパクトロス川で、エレクトラムと呼ばれる金と銀の自然合金（金銀合金）が採れ、それを加工してつくられたといわれています。一方、紀元前数千年前のメソポタミア文明やエジプト文明では、交易に金銀が使用されていました。取引のたびに金銀の重量を量っていたとされていますが、もしかしたらこの時代ではすでにコインに近いものがあったのかもしれません。

リディアのコイン（次ページ写真）は、ライオンが口を開けて右側を向いたもので、直径10mmほどの小さなコインです。ライオンの額にあるコブのようなものは、光を放つ太陽で、このことからリディアでは、

ライオンと太陽が特別な存在だったことが分かります。

当時、動物は特定のイメージを表すものとして使用されることが多く、なかでもライオンは力強さと権力を象徴するものでした。さらにライオンは太陽を形容しているとも考えられています。デザインこそシンプルなものはありますが、この頃からすでに貨幣を通じて権威を示していたことが見て取れます。

裏面にはデザインはなく、四角い大きなパンチ穴があるだけです。これは、表にライオンを刻印するために打ち付けてできた窪みです。コインに混ぜ物がないことを示すためとも考えられています。

このコインの通貨単位はギリシア語で「重さ」という意味をもつスタテル（Stater）です。1スタテルを基本に、3分の1、6分の1、12分の1、16分の1、24分の1、48分の1、96分の1スタテルの計8種類の重さのコインが知られています。コインが誕生する以前は砂金を取引に使っていました。そのたびに砂金の

（実物大）
約10mm

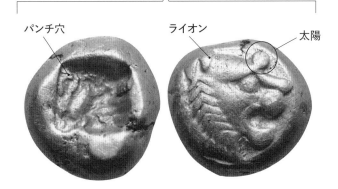

パンチ穴　　　ライオン　　　太陽

ライオンと太陽の紋章
スタテル金貨/紀元前600年代/ 約10mm

重さを確認しなければいけませんでしたが、コインに
よって、その必要がなくなりました。取引ごとの計量
に比べてずっと手軽な方法だったはずです。

　また紀元前500年代前半のリディアには、すでに
金と銀を分離する技術があり、金銀合金製のコインも
金と銀の量が一定になるように調整されていたようで
す。そして紀元前500年代の半ば、クロイソス王の
時代になると初めて金貨と銀貨がつくられ、流通する
ようになりました。

（実物大）約17mm

ライオン　牡牛

ライオンと牡牛
スタテル金貨／紀元前500年代／約17mm

写真は、初期のライオンのコインよりも少し大きく、長径は17mmほどある金貨です。表面の左側には、額に太陽がないライオン、右側に牡牛が勇ましく描かれています。当時牡牛はライオンと並んで権力を象徴する

もので、ライオンが太陽を形容しているのに対し、牡牛は月を形容していると考えられていました。

このコインの通貨単位もスタテルで、その種類は、紀元前600年代の8種類から16分の1と96分の1を除く5種類が知られています。なお、このスタテル金貨には、ライオンの額に太陽があるたいへん貴重なタイプのものが存在します（現存11枚とされる）。購入チャンスはめったに訪れませんが、もしも十分な資金があって購入機会に恵まれたら、検討する価値のあるすばらしいコインです。

古代におけるコインの役割

スタテルコインについてはこれまで、低額なものは公務員の給料や税金の納付に、高額なものは国による備兵や物資の購入など高額な取引に使われたといわれていました。

そのため初期のコインは一般民衆の生活とは縁がな

いものだと考えられてきました。しかし、近年になって96分の1スタテルのコインが大量に出土したので
す。このことからコインが一般民衆に広く流通していたことが推測され、それまで考えられていた以上に貨
幣経済が発達していたことが明らかになりました。

そして、コインは国家の枠を超えて外交政策にも用いられるようになっていきます。

リディアの貨幣制度とコイン製造技術は、その後リディアを征服したアケメネス朝ペルシアに引き継がれ
ました。アケメネス朝ペルシアは、東は現在のインド、西はトルコまでを支配していた巨大国家です。この
王朝でダレイオス1世の時代につくられたとされるダリク金貨は、支配地域周辺をも含む広大な範囲で使
用されるようになりました。

このコインは「弓と槍を持って走る王」と呼ばれているもので、諸説ありますが、人物像を描いた最初の
金貨とされており、弓と槍は国家の強さを表現したものだといわれています。

2400年前につくられた希少な金貨ということもあり、市場に出る機会がとても少なく、コレクターに
とって垂涎の的ともいえるコインでしょう。

（実物大）
約16mm

弓と槍を持って走る王
ダリク金貨/紀元前485〜420年/約16mm

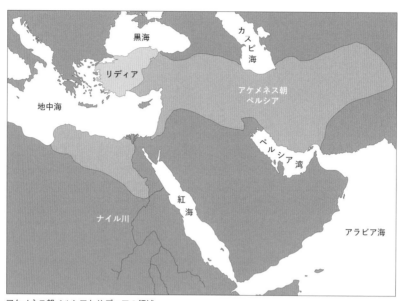

アケメネス朝ペルシアとリディアの領域

アケメネス朝ペルシアは、隣国である古代ギリシア
の都市国家の一つだったスパルタと戦争になったと
き、このダリク金貨によってそれを退けました。

古代ギリシアの都市国家は、それぞれが独立した国
でありながらギリシアという大きな枠で結びついてい
るという状態であり、同盟関係にある都市国家もあれ
ば対立関係にあるものもありました。スパルタが都市
国家アテネとの戦争に勝利したことでギリシアに統一
政権が生まれることを恐れたアケメネス朝ペルシア
は、スパルタと戦争を起こし、スパルタと対立関係に
あった都市国家にダリク金貨を1万枚贈り、牽制した
のです。アケメネス朝ペルシアについた都市国家は騒
乱を引き起こし、スパルタは自国の守りを固める必要
に迫られて、ついに軍を撤退せざるを得なくなったの
です。

アケメネス朝ペルシアは十分な軍事力を有していた
大国ですから、そのままスパルタを迎え撃つ選択肢も
あったはずです。しかしそれを用いず、コインに刻ま

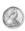

れた弓と槍をもって敵を退けたのでした。

この例以外にも、当時のアケメネス朝ペルシアがギリシアの諸都市国家に対して度重なる経済的な介入、干渉を行っていたことは知られており、ダリク金貨はそのなかで重要な役割を果たしていました。

現在コレクターが手にしている金貨にも、この外交戦で使われたものがあるかもしれません。

コインの共通点

コインの多くは通商に用いられることを目的に政府が発行した通貨であり、携帯、保存に向く形状と素材でつくられています。長い歴史のなかで人から人へ手渡されてきたもの、そして、その時代と文化を象徴するデザインを楽しむことができるものも少なくなく、大きさも形も素材もデザインもさまざまです。

もちろん、なかには、記念品やコレクション目的でつくられているものもあり、必ずしも通商の道具と言い切れるものではありません。例えば、5ページで紹介した世界最大の硬貨とされるヤップ島の巨大な石貨は、現在のコインのイメージとは大きく異なるものです。これは生産地であるパラオ諸島から命懸けで運搬され、その危険を乗り越えて届けられたことで価値が生まれたユニークなコインです。ヤップ島へ届けられたあと、コイン自体は移動せず、所有権のみが人から人へ移り変わりました。なかには、運搬の途中で船が沈み、石貨自体は海中に没してしまったあと、その所有権だけがやりとりされた例もあったそうです。

コインは人類の長い歴史のなかでさまざまな役割を担い、身近なものとして広く存在してきました。時代、文化、人、その時々の目的などによって多様な役割を求められてきたということは、どのコインにも共通しているといえると思います。

120° E　　　　　140° E　　　　　160° E

マリアナ・カロリン諸島

20° N

サイパン
テニアン
ロタ
グアム

ヤップ

ヤップ島は、日本とも
深いつながりをもつ
ミクロネシア連邦の
西側に位置する。

パラオ

チューク（トラック）

ポーンペイ

0°

ニューギニア

オーストラリア

ヤップ島の位置

とはいえ、コインが基本的に、通商のための通貨として生み出されたものであることはやはり重要な意味をもちます。通貨は人間が集団を形成して連携し、都市や国家の名のもとに社会を発展させていくうえで、コミュニケーションや物のやりとりを円滑にするという重要な役割を果たした人類史上の大発明でした。そのため数千年に及ぶコインの歴史は、そのまま人間が歩んできた文明発展の歴史だといっても決して過言ではないのです。

コインの種類や素材、デザイン

アンティークコインとモダンコイン

コインは、発行年代によってアンティークコインとモダンコインの2つに分けることができます。

アンティークコインとは20世紀半ばまでに発行されたコインのことで、古代や中世のものを指すことが多く、全世界に20万種類ほどあるといわれています。古代文明や歴史的出来事と深い関わりをもち、コレクターや歴史愛好家にとっては貴重な品として扱われます。

一方、モダンコインは、1970〜1980年以降のものを指すことが一般的で、アンティークコインと比べると状態が良いものも多く残されています。

アンティークコインの代表としてテトラドラクマ銀貨があります。古代ギリシア時代の銀貨で、紀元前400年代に製造されました。次ページの写真を見ると、2400年以上も前にこんなに精巧なデザインをかたどる技術があったのかと驚く人もいれば、当時の技術ならこんなものだろうと感じる人もいたりと、人によってさまざまでしょう。しかし、それが当時と変わりない姿のままで現代に受け継がれていること自体がすばらしいことです。コインの知識がなくても、当時、このコインを握りしめ、使っていた人がいることに想

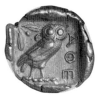
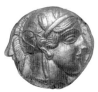

Antique Coin

テトラドラクマ銀貨
紀元前400年代/約24.5mm

Modern Coin

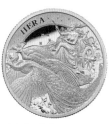

セントヘレナ
5ポンド金貨/2022年/32mm

いを馳せると、今日まで脈々と続いてきた歴史の重み
が感じられます。

一方、モダンコインの代表としては2022年にセ
ントヘレナから発行された金貨があります。刻印は非
常に精密で、つるりとした平らな部分は、鏡のように
なめらかでピカピカです。そして女性の衣服の柔らか
さから、クジャクの羽など、細部にまでこだわったデ
ザインが目を引きます。また表面のエリザベス2世の
肖像を見ると、皮膚の微妙な凹凸まで細かく表現され
ていることが分かります。

両者を比較してみると、モダンコインである金貨の
ほうがデザインが洗練されているように見えます。し
かし、アンティークコインにもまた、モダンコインに
はない魅力があります。

古代ギリシアのコインには、当時の住民がこのコイ
ンを実際に使用し貿易を行っていたという歴史があり
ます。港や町で、人々が通貨としてのコインをやりと
りして、私たちと同じように日々の生活を営んでいた
のです。それが巡り巡って、今、時代と国境を越えて
自分の手にあるという実感、その独特の重みと存在感
を楽しむことは、アンティークコインでしか味わえな
い特別な価値だといえます。

また、モダンコインは比較的最近につくられ手に入りやすいものも多く、お金だけではなく特別な巡り合わせがなければ手にすることができないアンティークコインのほうが、より魅力的に感じるという人もいるかもしれません。

アンティークコインとモダンコインはそれぞれに違う良さをもったコインなのです。

古代ギリシアのコインデザイン

さまざまな美しいデザインが施されているコインですが、そのデザインにはそれぞれに意味があり、その時代、その地域の価値観や社会情勢、美意識などが詰まっています。普段なにげなく扱っている日本円の硬貨でさえ、そこに稲穂や菊、桜や桐など日本を象徴する植物が刻まれているのを改めて眺めてみると、不思議な趣を感じさせられます。ましてや、はるか昔の遠

古代ギリシアのテトラドラクマ銀貨を例にとってそのデザインを見てみると、まず目を引くのが表面に刻まれた女性の横顔です。これは都市国家アテネの守護神である女神アテナとされており、多くの都市国家が林立していた古代ギリシアのなかで中心的な存在だったアテネの存在感を示しているといえます。アテナは武と知の女神であり、羽根つきのヘルメットをかぶった勇ましい姿は武を、裏面に描かれたフクロウは知を象徴するもので、アテナの使いとされています。右側の3文字「AΘE」は「アテネの人々の」という意味の言葉「AΘHNAIΩN」の略、さらに、左上（数字①）が指す枠内）にオリーブの木、その隣（数字②が指す枠内）に三日月が描かれています。

い異国のコインともなれば、当時の生活や文化に想いを馳せ、歴史をさかのぼるロマンを感じられます。

オリーブの木

三日月　　　　フクロウ　　　アテナ神

テトラドラクマ銀貨
紀元前400年代/約24.5mm

約24.5mm（実物大）

オリーブはアテネの主要産物であり、繁栄の源でした。そのためコインに刻まれるのは当然のように思われますが、次のようなギリシア神話も影響しています。

オリーブにまつわる神話

海と地震を司るポセイドンと、戦いの神であるとともに知恵や芸術、技術を司る女神アテナは、ある小都市の守護神の座を巡り、争っていました。両者の折り合いは一向につかず、戦争になりかけたとき、その小都市の王は2人の神にこのように言いました。

「民衆にとってよりすばらしいプレゼントを贈った神を、我々の守護神にしたい」

民衆に見守られるなかで、ポセイドンは神殿横の崖に槍を突き刺し、噴水をつくりました。しかし塩水だったため使い勝手が悪く、支持は得られません。

一方のアテナは、オリーブの苗木をプレゼントしました。すると、みるみるうちに育ち、実がなり、油が採れ、木材としても活用できるようになりました。暮らしを豊かにするプレゼントを贈ったことで民衆の支持はアテナに集まり、王はアテナを守護神とし、都市名をアテネとしました。

三日月の意味

三日月の意味は文献によって記述が多少異なっており、統一された見解がありません。

しかしこの三日月は、ペルシア戦争を境にしてコインに刻まれるようになったことが分かっています。ペルシア戦争は紀元前400年代の戦争で、ギリシアを支配したいアケメネス朝ペルシアと、これを防ぎたいギリシアとの間で勃発しました。結果、戦力で劣るギリシアが勝利したのです。勝利を決定づけた戦いの一

つであるマラトンの戦いは三日月の日に行われたので、それを記念してコインのデザインに三日月を刻印したとされています。

ちなみに現代のマラソンは、このマラトンの戦いが起源だとされています。一説によると、マラトンでの勝利を一刻も早く告げるため、ある兵士がアテネに向けて40kmの道のりを走り抜きました。そして、アテネの人々に勝利を告げると同時に、極度の疲労のため、息を引き取ったそうです。

電話もない時代、大国の侵略に怯える故国の人に勝利を伝え安心させたいという兵士の、必死の思いが伝わるエピソードです。戦争で行軍するために道は拓かれていたと思いますが、現代のように舗装された走りやすい道だったわけはありませんし、履物も現代に比べれば粗末なものだったに違いありません。彼は走るのが得意な兵士で、戦前にも他国への支援要請の使いに出されるなど、持ち前の脚力で活躍していたようですが、この命懸けのラストランで彼は2000年の時

を超える伝説に名を残したのです。

このペルシア戦争での支援要請の話には続きがあります。もしアテネが敗れた場合、スパルタもペルシアに飲み込まれてしまう可能性があるため、要請を受けたスパルタもアテネを支援したいと考えていました。

しかし、彼らは法により、満月になるまで兵を出すことができなかったのです。条件が整い、スパルタが軍勢をマラトンに送った頃には、戦いはアテネの勝利で終わっていました。

三日月には支援要請を受けながら結局参戦しなかったスパルタへのあてこすりが込められているという説もあり、真偽はともかく、当時の人々の心情を想像すると思わずニヤリとしてしまいます。

アテネの銀貨は簡単なデザインのようでありながら、その背景を探っていくと、さまざまな歴史的な出来事がモチーフになっていることが分かります。コインをきっかけにして歴史に興味をもつ人、反対に歴史をきっかけにコインに興味をもつ人などさまざまです

が、一枚のコインから知識を広げ、想像を膨らませて歴史に思いを馳せるのは、アンティークコインならではの楽しみ方の一つです。

動物が刻まれたコイン

コインには人物の肖像が描かれることが多いですが、動物が描かれることもあります。なかでも鳥の使用頻度は高く、クジャクのような華やかな姿の鳥は古くからさまざまな形で用いられてきました。ヨーロッパでは紋章に鳥が使用されることも多く、人物と併せて裏表で刻まれるものもあります。なかでも有名なのは13世紀から20世紀初頭までオーストリアおよび神聖ローマ帝国で栄華を誇ったハプスブルク家や17世紀から20世紀初頭にかけてロシア帝国を統治したロマノフ家の双頭の鷲です。紋章とは違いますが、世界一の高額コインとして有名な「ダブルイーグル」に描かれて

いるハクトウワシは、アメリカ合衆国の国鳥とされているものです。

ほかにも、古代から人間と生活をともにしてきた馬が人物と一緒に描かれたり、架空の動物が描かれることも多く見受けられます。西洋のドラゴンだけでなく、東洋の龍も日本をはじめアジア各国で好んで用いられるモチーフですし、古代ギリシアのペガサスやケンタウロス、あるいはユニコーンなども有名です。

現在世界中で使用されている現役通貨にも非常にバラエティー豊かな動物コインがあることを考えても、動物は古今東西を問わず人気の題材であるということができます。

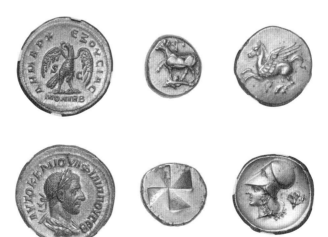

発行国：
セレウコス朝 アンティオキア
フィリッポス1世 テトラドラクマ
合金貨／約26.5mm

発行国：
ビザンチウム トラキア
シグロス銀貨／紀元前300年代／
約17mm

発行国：
古代ギリシア コリンティア コリントス
ペガサス図
スタテル銀貨／紀元前300年代／約21.5mm

コインの素材

アンティークコイン、モダンコインに限らず、一般的に、コインは金・銀・銅などの金属でつくられていますが、それにはいくつかの理由があります。

長持ちする丈夫な素材として金属が使われたのはもちろんですが、金属自体に価値があるという点も重要でした。なかでも、金は昔から、その希少性と美しさから、高い価値をもつ素材として位置づけられてきました。

通貨の価値は、基本的にはその地域を支配する政権（王朝）の信頼（権威）に基づきます。したがって、国内のみで流通させるのであれば支配者層の権威のみを問題にすれば良いのですが、交易・通商の範囲を広げ、複数の国家や文化圏を往来させるためにはコインの素材の価値そのものも非常に重要になります。例えば12世紀頃にフランス国王の肖像を描いた紙幣があったとしたら、フランス国内ではパンや服が買え

たとしても、支配や権威の及ばないイスラム圏ではただの紙切れにすぎなかったでしょう。しかし実際には、歴史を通して、ヨーロッパ、イスラム圏、あるいは東アジアをまたいでの交易・通商は行われていましたから、文化の違いによらない一定の価値を、金や銀などの価値の高い素材で保証することが必然的に求められました。

つまり、コインの素材はその額面の価値と釣り合うように選ばれていることが多いのです。高額な額面のコインは金、それより小さい額面の場合は銀、さらに小額で日常的な支払い目的のコインには銅などといった具合です。

しかし、1797年に発行されたイギリスの2ペンス銅貨のように、少し困ることになった例もあります。このコインは周囲が盛り上がっていて車輪に見えることから、車輪銭とも呼ばれています。素材の価値を額面に合わせるために、直径41mm、厚さ5mm、重量57gと、銅の流通貨としてはかなり大きくつくられていました。

日本の500円硬貨が直径26・5mm、厚さ1・8mm、

重量7・1gであることとと比較すると、その大きさが実感できるはずです。さらに57gは500円硬貨8枚と同じ重さです。2ペンスは日々の支払いで使われる日常的な金額でしたが、この車輪銭を何枚も持ち歩くのは大変でした。これから先、このような実用性の低い大きなコインが流通用に発行される可能性は低いですが、コレクションの対象として考えるととても興味深く、大型でずっしりとした重量感も楽しめます。

通貨の素材としては銀も古くから使われています。空気中に含まれる硫黄分（硫化水素）や塩素と銀貨の表面とが反応してできる、硫化銀などの被膜による独特の風合いはトーンと呼ばれて、コレクターたちにその味わいが好まれます。また、日本において注目度の高い銀貨としては、1964年に発行された東京オリンピック記念千円銀貨などが例に挙げられます。これらのコインは銀の含有率92・5%を誇り、「スターリングシルバー」と呼ばれています。

ちなみにコインの素材には金・銀・銅などのほかに、白金（プラチナ）、アルミニウム、ステンレス、パラジウムなどさまざまな種類が使用されています。

車輪銭
2ペンス銅貨/1797年/41mm

西洋におけるコイン製造方法

明治以降の日本が導入した西洋のコイン製造技術は、機械を用いた非常に精密で正確なものでした。しかし、紀元前から中世にかけては西洋でも日本と同様に、一枚一枚手作業で仕上げていました。

もっとも、日本の貨幣は溶かした金属を鋳型に流し込んでつくる鋳造を主流にしていたのに対し、西洋における伝統的な製造方法は、板状に成形した金属にハンマーで極印を打ち付けるというものでした。このため、打ち付けられたデザインにムラが出るのはもちろんのこと、極印と金属の板をうまく重ねられずデザインがずれてしまうことは珍しくありませんでした。コレクションという視点で見ると、ムラやズレも一種の「味」であるといえ、現在の画一的なコインとは異なる魅力を放っています。

このハンマー打ちによる製法は17世紀くらいまで続いていました。途中、水車を動力としたプレスや馬の力を使った技法などが生まれ、その後は機械によるプレスが採用されていくことになりました。

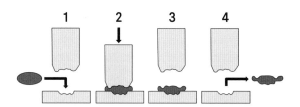

紀元前から中世の西洋におけるコインの製造方法

1 コインとなる金属を、極印と極印の間に挟む

2 ハンマーでプレスし、金属に図柄を刻印する

3 極印を離す

4 完成したコインを取り出す

COLUMN

「コイン」と「メダル」

コインと似ているものに、メダルがあります。写真の右側は、1903年に製造されたイタリアのヴィットーリオ・エマヌエーレ3世の金貨、左側は、1831年に製造されたイギリスのウィリアム4世戴冠記念の金メダルです。

一見しただけではどちらがコインでどちらがメダルなのか区別がつきませんが、両者には明確な違いがあります。

まずそれぞれ用途が異なります。コインの多くは国により発行された通貨なので、品質や発行数は国が管理しています。その国の文化や価値観、特色を表すバロメーターとしての側面もあり、国の権力者が力を誇示するといった目的もあります。時代によって流通しているコインは異なるため、コインから流通していた当時の歴史や文化を知ることができます。

一方、メダルは民間で自由に製造・販売して問題ないため、貨幣としては使用できません。また発行枚数も異なります。コインは継続的に使用されるため、発行数が増える一方で、メダルはイベントの記念として製造されることが一般的です。

メダル　　　　　　コイン

ウィリアム4世
金メダル/1831年/33.5mm
（裏面はアデレード王妃）

エマヌエーレ3世
100リレ金貨/1903年/35mm

念や贈呈用としてつくられる性質上、コインと比べると発行枚数が限られています。入手することが難しいメダルほど、プレミアムが付いて価値が高くなる傾向にあります。

見た目については、コインよりもメダルのほうがデザインの凹凸が大きい点が特徴として挙げられます。前ページの写真を見比べると、エマヌエーレ3世に比べて、ウィリアム4世のほうが肖像のデザインが大きく盛り上がっているのが見て取れます。

コインは日常生活で何枚も同時に持ち運ぶ機会が多く、あまりに凹凸がはっきりしているとかさばってしまうため、持ち運びやすい実用性を重視して、デザインの彫りをやや控えめにしているのです。

一方、メダルはなんらかのイベントの記念や、特定の人物への功績をたたえてつくられるものなので、凹

凸が大きく、より目立つデザインが施されます。彫りが深いほうがダイナミックなデザインを施すことができ、見た目も鮮やかになるからです。

記念品や贈呈品としてのメダルは、基本的には一人につき一枚ずつ渡されるため、同じメダルを何枚も手にするようなことはありません。このため、携帯性よりもデザインや彫刻の豪華さといった芸術性が重視されるのです。

また、コインには基本的に額面が記されています。エマヌエーレ3世の金貨の場合、「L.100（Lire100）」とあることから、このコインが100リレ金貨だと分かります。一方のメダルは支払いには使われないため、額面は記されていません。

なぜ収集するのか

日本でもコイン収集の認知度は高まりつつあります
が、まだまだ一般的な趣味としての認知度が高いとは
いえません。コインを収集する理由としては、コイン
の歴史や、美術品としての造形美への興味であったり、
シリーズ化されたコインをコンプリート（完集）した
かったりといった理由が挙げられます。ほかにも、ギ
フトや子どもの歴史教育用として活用する場合もあり、
それらのすべてがコインの魅力です。

手のひらで感じる歴史

歴史が好きな人は、書籍を中心としてテキストや画
像で情報を集め、楽しむことが中心になりやすいと思
います。しかし、歴史を彩る物品の多くは博物館や資
料館などで厳重に管理されており、個人の趣味で取り
扱えるものは極めて限られています。史跡など観光地

の土産物としてレプリカを販売している場合もありま
すが、それはあくまでもレプリカであり、安価な工業
製品に過ぎませんから、歴史好きとしての欲求を心か
ら満たしてくれるものとはいえません。

その点で、アンティークコインはそんな歴史愛好者
たちの欲求に応えることができるものとして、入手や
保管の手軽さを考えても唯一のアイテムといえます。

実際の歴史上において製造され、人から人に渡り
使われてきた、紛れもない本物であり、時を経た存在
感のある歴史的遺物として、レプリカにはない風合い
と重み、手触り、素材感などを堪能することができま
す。

なお、アンティークコインの価格と、コイン自体の
歴史的価値とは必ずしも合致しません。例えば古代の
ローマ皇帝、ヘリオガバルス（通称エラガバルス）の
デナリウス銀貨は約1800年前のコインで、表面に
はヘリオガバルス帝が、裏面には「信頼の女神」と称さ

れるフィデース神が描かれています。この銀貨は数万円ほどで購入できますが、この銀貨が特別に安いのではなく、古代ローマ時代の銀貨は比較的安く手に入ります。摩耗が進んだコインであれば1万円に満たないものもあります。

比較的低価格である理由は、大量につくられ、現存枚数も多いからです。古代ローマ帝国は、北アフリカを含む地中海沿岸一帯に加え、北は現在のフランス、イギリスまで、東はカスピ海西岸に至るまでを支配していました。あまりに広大だったため、国内の経済活動や周辺国との貿易を円滑に進めるには、大量のコインが必要だったと考えられます。

もちろんなかには高価なものもありますが、価格が比較的手頃であるということ、そして現存枚数が多いということから、古代ローマの銀貨は入手しやすいものの一つといえます。2000年前の、しかも細緻な刻印を楽しめる美しいコインでありながら安価で入手

できるということ自体が、古代ローマ帝国がいかに巨大な国家だったのかということを思わせ、それも歴史好きにはたまらない要素といえるかもしれません。

(実物大)
約18mm

ヘリオガバルス
デナリウス銀貨/218〜222年/約18mm

収集意欲をくすぐる多様なテーマ

コレクションの楽しみは、コインに限らず、さまざまな趣味において人々を虜にするものです。はじめは興味のあるものを一つ手に入れて満足していたとしても、それに関連するもの、シリーズ、自分なりのテーマを決めたうえでコンプリートするのは楽しく、達成感があり、自慢の種としてより多くを語ることのできる「作品」となるのです。

コインコレクションは、コインの製造元が作為的に希少性を操作して打ち出すシリーズのようなものではなく、あくまでも自分の思い入れや興味に基づいてテーマをもち、そろえていくことに醍醐味があるといえます。

例えば、古代ローマ帝国の存続期間は、西ローマ帝国の滅亡まで何百年もあり、皇帝は目まぐるしく交代しました。ならば全皇帝の図版が入ったコインを集め

ようというのは、明確かつ意義深いコレクションになります。価格もお手頃ですから、1500〜2000年前のコインである割にはコンプリートしやすいでしょう。

ほかにも、特定の人物が描かれたコインを集めてみたり、特定の年代のコインを集めてみたりと、それぞれの基準でコレクションを楽しむことができるのも、コイン収集の魅力の一つです。

グアテマラ ケツァール鳥
20ケツァール金貨/1926年/34mm

種類が少ないためにコンプリートを目指せる例も多数あります。例えば、中米グアテマラの金貨です。20世紀を通じて、金貨は5ケツァール、10ケツァール、

20ケツァールの3種類のみが発行されています。デザイン性もすばらしく、ある程度現存数もありますので、比較的簡単にコンプリートを目指せます。

ちなみに通貨単位名であるケツァールとはグアテマラの国鳥の名前であり、3種類の金貨にもケツァール鳥が描かれています。

オークションでの出品も多く、人気のコインをコンプリートしたい場合は、スイス射撃祭コインがおすすめです。スイス射撃祭コインとは、スイスの連邦射撃祭開催を記念してつくられたコインです。一般的に射撃祭コインという場合、1842年から1885年の連邦射撃祭開催時に発行された17種類を指します。

なお、1984年から現在に至るまで発行が続いているものは現代射撃祭コインと呼ばれ、50フラン額面などのトークン（代用貨幣）として射撃祭会場で使用できます。

右のコインは1842年大会の銀貨で、クール（グラウビュンデン州の州都）での射撃祭開催を記念してつくられたものです。製造枚数は4256枚で、このコインが射撃祭コインの第1号となります。スイスの各州が貨幣発行権をもっていた時代なので、製造、発行者はグラウビュンデン州です。

200年近くも前の銀貨ですが、ほかのスイス射撃祭コインを含め記念銀貨として製造されたためそのまま保管されることも多く、状態が良いものが多く残っています。

スイス連邦射撃祭 グラウビュンデン州
4フランケン銀貨/1842年/約40mm

時代とともに変化する資産的価値

コインそれぞれに付けられている売値は、素材価格の変動や希少性・需要の変化によって上昇することもあれば下落することもあります。この値動きを利用して売買による利益を得る、つまり投資のためにコイン収集をする人もいます。

コインが投資対象として魅力的だといわれる理由には、金融市場の相場の影響を受けにくく、不況にも強いから、少額でも始められるから、買う・保管する・売る以外の手間が掛からないから、などが挙げられます。

特に、2010年代から2020年代初めにかけて、アンティークコインの価格が大幅に上昇しました。この価格上昇を知った人がコインを買い、さらにその人が利益を上げたことを聞いた別の人が買うというように、投資目的でコイン収集をする人も増えてきたようです。

アメリカのコインのなかで希少な87銘柄の価格推移の指標化：2000年以降

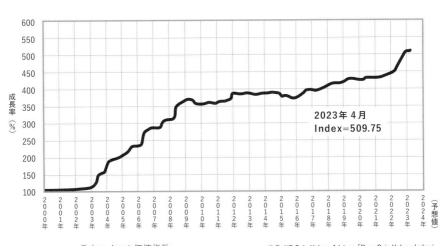

成長率（%）

2023年4月
Index＝509.75

（予想値）

━━ 希少コインの価値指数

出典：US Coin Values Advisor「Rare Coin Values Index」

コイン投資の成功例が数多くあるのは確かです。し
かし、すべてのコインの価格が一様に上昇するわけで
はありませんし、全員が成功するとは限らないため、
注意が必要です。また、購入したコインの価格が数日
や数カ月で上がることはほとんどなく、何十年と時間
を経て上がっていきます。短期的な価格上昇は期待で
きない投資のため、長期投資となることも気を付ける
べきポイントです。

そのほかの理由

ギフトとして

お世話になった人へのお礼や、家族への誕生日プレ
ゼントとしてコインを贈る人もいます。ギフトとして
コインを贈ることは日本では習慣化されていないた
め、印象に残ることは間違いありません。もらう側と
しても、美しくロマンを感じさせるコインの輝きはと
ても心地良く、胸躍るものなのではないかと思います。

コレクターでもなければ、自分から進んで買う人は
多くありませんし、どのようにして買えばよいかすら
分からないことも多いでしょう。そんな状況で思いが
けずコインが届いたら、これは何だろうと興味を惹く
はずです。受け取る側が歴史好きの場合、そこから話
が膨らむこともあります。

コインは高価なイメージがあるかもしれませんが、安
価なものは数百円から手に入れることができます。世界
中で発行されていますので、選択肢もとても広いのです。

ただし、受け取る側にコインの知識がない可能性も
あります。そこで、贈る際にはどんなコインなのかを
簡単に書き添えるとよいでしょう。情報がなくて書き
ようがないという場合は、そのコインを売っているコ
イン業者に質問すれば、コインのデザインや歴史、保
管方法などについて丁寧に解説してもらえます。

子どもの教育用

また子どもの歴史の教育用としてコインを活用する人もいます。夏休みの自由研究の題材にしたり、コレクションへの興味を入り口にして歴史への理解を深めるきっかけにしたりすることもできます。

コインにはさまざまな情報が詰まっています。多くは君主などの肖像や紋章が描かれており、当時の世界で実際に流通したものです。手に取ると重さを感じられますので、教科書や参考書などの文字情報とは異なり、自らの体感を通じて学習することができます。コインに描かれた人物が誰なのかをきっかけに、その時代に起きた事柄や、そのときの君主なども覚えていくと、徐々に範囲も広がり面白さが増すはずです。

コインには現役の通貨として使用されなくなったあとも、コレクションとして楽しむことができるという特徴もあります。初めて手に入れた一枚のコインがきっかけで世界が広がり、知的好奇心を満たそうと一生懸命だっ

た子どもの頃のことを懐かしむ大切なコレクションとして、心を勇気づける思い出の品になるということもあるかもしれません。

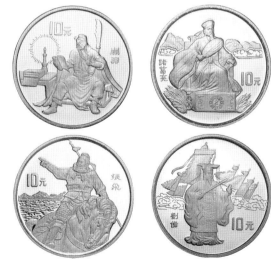

三国志記念貨
10元銀貨/1995年/38.6mm

紙幣の登場とコインの今後

紙幣の流通が始まるとコインは役割を大きく変えたかのように思われますが、当初の紙幣はあくまでもコインの代用品であり、紙幣はコインと交換できるもの、という位置づけでした。明治時代に発行された「大黒10円札」と呼ばれる紙幣を見ると、図案には「この紙幣と銀貨10円分を交換する」と書かれています。当時、人々が紙幣を安心して使えたのは、いつでも好きなときにコインと交換することが国によって保証されていたからです。このように、銀を基準とする通貨制度を銀本位制、金を基準とする通貨制度を金本位制と呼びます。

しかし日本では1942年に管理通貨制度へと移行したため、現代では紙幣を銀行に持っていっても、金貨や銀貨と交換することはできません。例えば、500円玉は白銅などでつくられており、素材価値

は500円よりも圧倒的に安価で、素材としての価値とコインの額面は不釣り合いになっています。また現代では、クレジットカードや電子マネーなど、現金を使わないキャッシュレス決済が当たり前となりつつあります。こうした時代の流れを受けて、コインの製造枚数が減少傾向にあります。なかでも1円硬貨と5円硬貨の製造枚数が激減しており、特に1円硬貨は貨幣セット組み込み用に製造されるだけの年もあります。

もしかすると、数十年先の未来では令和〇年という年銘の1円玉や5円玉にそれなりの価値が付いていることも十分にあり得ます。今から収集してみようという場合は、まったく傷が付いていない美しいコインを収集するのがポイントです。完全未使用の通常貨幣をケースに収めた貨幣セットであれば、造幣局などで比較的手軽に入手でき、品質も保ちやす

COLUMN

く、おすすめです。

丈夫で長持ち、30年は流通に耐えるコインに対し、紙幣は当然寿命が短くなります。特別に抄いた、専用の破れにくい用紙が使われていますが、それでもやはり紙です。使用頻度の高い千円札、五千円札ですと、1年もしないうちに使用不能になるほどで、日本銀行では破れたり汚れたりして使えなくなった紙幣を次々に回収しています。紙幣を見ると製造年がどこにも書かれていないのは、日本の場合、新しい紙幣を印刷して取り換えていることが理由に挙げられます。

適切に保管しないとすぐに使えなくなるため、なかには希少価値が付いて非常に高値で取引されている紙幣も存在します。

大黒10円札など、明治時代の高額紙幣は発行枚数も多くはありません。新しい紙幣が発行されると交換され、残存枚数も少ないため、希少品になってしまいます。現在、大黒10円札を持っている人は、おそらくほとんどいないでしょう。貴重なものですから、多くの人にとってはなじみが薄いと思われます。

では、千円札はどうでしょうか。今でも日常的に目にしていて、珍しくありませんが、現代のお札が高値で取引されるケースもあります。2022年2

大黒10円札
明治18（1885）年

月に開催された泰星コイン主催の「第81回泰星誌上・ネットオークション」へ出品された千円札の落札額は、1万7000円でした。日常的な支払いで使用した場合、あくまでも「千円札」ですから、1万7000円分の買い物をすることはできません。

この千円札に1万7000円の値が付いた理由は「記番号」にあります。記番号とはお札の管理番号で、一枚一枚異なる番号が付けられます。写真の白枠部分が記番号で、「DT222222F」となっており、2がズラリとそろっていて珍しいとされたのです。また、傷・汚れ・折れなどがまったくありません。これらの条件がそろうと高値になります。もしもこの番号が「AA222222A」などとアルファベット部分もそろっていたのなら、価格はさらに跳ね上がります。銀行に行って新札をもらう機会があれば、チェックしてみるのも楽しいと思います。

ちなみに、この文字と数字の組み合わせは、全部で129億6000万通りあります。すべての番号を使い切ったら、インクの色を変えてもう一度129億6000万枚発行します。お札はすぐボロボロになりますから、129億6000万通りの膨大な組み合わせがあっても、7〜8年くらいで回収されてしまうのです。

千円札の記番号

COIN COLLECTING

PART.2

You'll find it fun as well
The World of Coin Collecting

たった一枚にロマンが眠る

コインから読み解く
歴史物語

日本にもたいへん貴重なアンティークコインが複数存在します。ここで、時代劇でもよく見聞きする「大判」を見ていくことにしましょう。

天正菱大判
（てんしょうひしおおばん）

大判とは、安土桃山時代から江戸時代にかけて用いられた金貨です。天正菱大判は豊臣秀吉がつくらせたとされている大判で現存枚数は9枚といわれており、そのうち6枚は博物館などで所蔵されています。

この大判には一般的なアンティークコインと異なる特徴がいくつかあります。その1つは形状です。コインは一般的に円形ですが、天正菱大判は楕円形です。大きさは縦145・6㎜、横85・2㎜であり、大人の手のひらほどです。この形は室町時代後半から出現しました。精錬した金を楕円形に打ち延ばし、その姿形が植物の蛭藻（ひるも）や譲葉（ゆずりは）に似ていたことから、蛭藻金や譲葉金などと呼ばれました。この形状がそののち

大判や小判につながっています。

2つ目の特徴は、表面にニカワなどを混ぜた墨で文字を書いていることです。「天正十六」「拾両後藤」と書いてあり、一番下の文字は「後藤」の花押、つまりサインです。

「天正十六」はこの大判がつくられた年で西暦1588年です。この年には豊臣秀吉による刀狩令が発布されて兵農分離が進みました。年号に加えてその年に何があったかを確認すると、この大判がつくられた時代をよりよく知ることができます。

「拾両」は額面ではなく重量を表し、10両（165gほど）とは当時の重さで44匁でした。のちに徳川家康によって制定された慶長大判と慶長小判の関係で見ると、小判に刻印された「壱両」は通用価値を示す額面で、その重量は4匁7分6厘（17・9g）あります。重量44匁2分の慶長大判を貨幣として使う場合は、その時々の相場によって重量を量って確認したうえで、例えば小判などで7両2分に両替してもらう必要があり

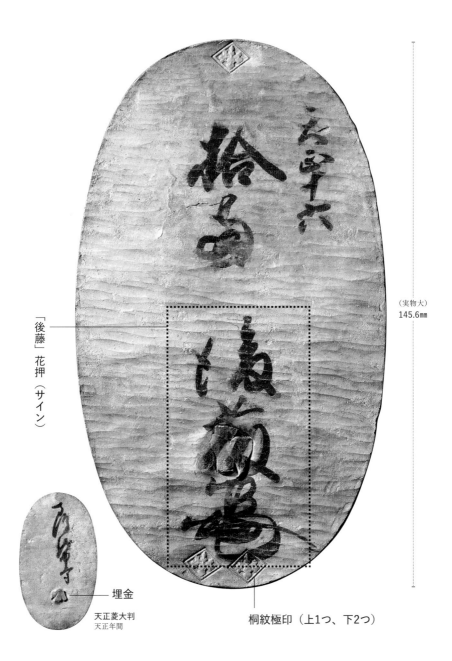

（実物大）
145.6㎜

「後藤」花押（サイン）

埋金

天正菱大判
天正年間

桐紋極印（上1つ、下2つ）

ました。

天正菱大判の後藤花押は、大判の製造責任者である菱後藤家の主、後藤祐徳のサインです。西欧のアンティークコインでも造幣局長や彫刻師の名前が記されることがありますが、イニシャルなどで隅に小さく刻印されるのが普通です。それに比べて後藤の文字はコイン正面に大きく書かれています。後藤家は室町幕府に仕えた彫金金工師の家系で、その後藤家が大判の品質、重量を保証するという意味もありました。

3つ目の特徴として中央下の膨らんでいる部分を挙げることができます。これは埋金と呼ばれ、重量調整のために追加した金です。天正菱大判をつくる際、既存の無銘大判を利用したため、重量が足りない分を調整したと考えられます。現存9枚中7枚に埋金が見られるようです。天正菱大判には、最上部に1カ所と最下部に2カ所、菱形枠の五三の桐紋極印が打刻されています。後藤本家第五代当主だった後藤徳乗も、時を同じくして丸枠に五三の桐紋極印を打刻した天正大

判をつくっていたため、本家のものと区別するために違う形で打たせたといわれています。天正菱大判の名前はこの極印の形状に由来しています。

なお、最近になって、天正15（1587）年には天正菱大判が存在していたことが明らかになりました。

天正菱大判の用途

大判の大きさは現代人の手のひらほどの大きさもありますから、現代人よりも小柄な当時の人々にとってはさらに大きく感じられたと思います。貨幣として使うには高額過ぎたため、主に朝廷への献上、部下への褒美、大名間の贈答などに使われたと考えられてきました。しかし、その後も京都市中の土木工事への助成に使われた例が発見されるなど、貨幣として流通した可能性も考えられるようになっています。

豊臣秀吉がこのような大判を製造したのには理由が

あります。当時の日本には鳴海金山（現新潟県村上市）、佐渡金銀山（現新潟県佐渡市）、石見銀山（現島根県大田市）をはじめとした世界有数の鉱山があり、各地で金銀が活発に生産されていましたが、豊臣秀吉はそれらを手中に収めるべく上納させていました。上納される金は重さを一定にし、枚数を単位にすることで計算せずに済むようにしたと考えられています。一方で銀は重さそのままを貫単位で計算されていました。

後藤本家と分家菱後藤家による大判製造は、間もなく本家に一本化されました。そしてつくられるようになったのが天正長大判です。埋金をされたものはほとんどなく、重量は天正菱大判と変わりませんが、さらに打ち延ばされ、縦175㎜、横102㎜前後まで大きくなっています。さる旧大名家には先祖が秀吉の邸宅である聚楽第で秀吉から賜ったという伝承もあります。ちなみに天正長大判の製造総数は5万5000枚ほどであろうといわれています。

天正長大判はアンティークコインのなかで世界最大

の金貨とされています。天正菱大判や同時期の後藤本家大判が希少化したのは、もしかすると多くが天正長大判につくり変えられたためかもしれません。

なお、墨書きは長持ちするものの、やりとりされるなかで、どうしても文字が薄くなります。その場合、後藤家に依頼すれば書き直してもらえるサービスがありました。すると、新しい墨書きは本物ではある一方、大判がつくられた当初の墨書きではなくなります。このため、大判のなかでも最初に書かれた墨書きがそのまま残っていると、たいへん貴重な品となります。本書で紹介している天正菱大判には、最初の墨書きがそのまま残っています。

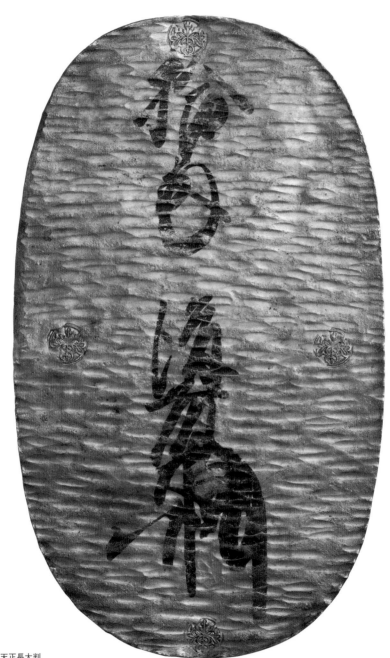

天正長大判
天正年間（1573〜1592年）/約171mm

日本と西洋の金貨に含まれる金の割合の違い

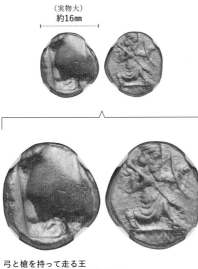

（実物大）
約16mm

弓と槍を持って走る王
ダリク金貨／紀元前485〜420年／約16mm

大判や小判は純金ではありません。天正菱大判の場合、金は70％台で、あとは銀が使用されています。金は、金属としては柔らかい部類であるため、純金で金貨をつくるとすぐに損傷して、貨幣としては役に立たなくなってしまうため、すべてを金にせず、一部に銀を使っているのです。

アケメネス朝ペルシアのダリク金貨「弓と槍を持って走る王」と比較してみましょう。

金貨の表面は弓と槍を持つ王様の肖像がデザインされています。裏面で確認できるへこみは、混ぜ物がないことを示すためのパンチ穴です。

紀元前400年代のたいへん古い金貨ですが、金の割合は95％以上もあります。それほど昔から、金を精錬してコインをつくる技術があったことを示しています。

イギリスなどの金貨の場合、通常91・7％の割合で金が含まれていました。これは、純金を24カラット（24K）＝24金とした場合の22金になります。これらに比べると、紀元前の金貨は金の純度が高めとなっています。

反対に日本の小判は、金の含有割合が50％台から80％台と比較的少ない傾向にあります。

次ページの写真は、万延小判金（製造期間：万延元〜慶応3年）で、金の規定純度は56・8％、残りは銀

が使用されています。

金の割合は時代とともに変わるものの、日本の大判ではおおむね50〜80％台が一般的とされています。50％ということは金は半分しか使われていませんが、すばらしい輝きを放っており、外観は金そのものです。

この外観を実現するのが、「色揚げ」と呼ばれる作業です。小判に6種類の薬品を付けてから炭火で焼いたのち、塩水で洗うことで表面の銀が溶け出し、金を浮かび上がらせるというものです。色を塗っているわけではありません。なお、銀を混ぜることによって、小判の硬度が上がるといったメリットも挙げられます。

万延小判金

希少な大判と狙い目の小判

天正菱大判は、現存数が少なく貴重なので、大金を支払ってもすぐに購入できるわけではありません。しかし天正菱大判が例外的なだけで、比較的買いやすいものも存在します。傷の具合などにもよりますが小判であれば10万円未満で購入することも可能です。小判は大判とは違い、額面を墨書きせずに極印にしていたこともあり、数多くつくることができたため、手に入れる機会にも恵まれやすいといえます。

江戸時代までの製造方法

1826年頃に描かれたといわれる、金貨製造作業を描いた絵巻『金吹方之図』を見ると、当時の様子を知ることができます。上下2巻で構成されたこの絵巻には、文政小判・文政二分金・文政一分金・文政一朱金の製造工程などが記されています。

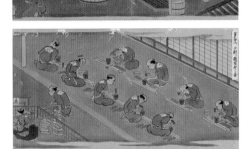

職人の作業風景（国立公文書館所蔵）

当時、金貨幣鋳造所を「金座」、銀貨幣鋳造所を「銀座」と呼んでいました。「金座」があったのは江戸・駿河・佐渡・京都の4ヵ所のみで、絵巻に描かれている作業場所は、2023年現在、日本銀行本店本館のある東京都中央区日本橋本石町だったという記録が残っています。

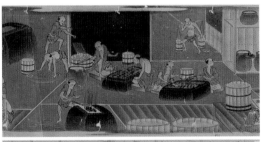

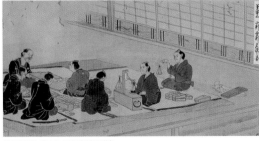

検品風景（国立公文書館所蔵）

まず、金や銀を規定の重量・割合で混ぜ、型に流し込みます。金属を混ぜるには、高温で熱して溶かす必要があるため、作業場はとても暑かったと考えられます。その証拠に、前ページの絵には上半身裸で作業している人が何人も描かれています。

その後、金属を打ち延ばし、一枚あたりの重量で切り、成形し、小判の表面に細かい細工を施していきます。また金座で製造された金貨であることを証明するために、極印や花押を刻んでいました。前ページの絵を見ると、職人が背中を丸めて作業している様子が分かります。

最後に検品して完了です。最後の重要なチェック作業なので、地位が高い人が作業に関わっていることが服装の違いから見て取れます。

ちなみに『金吹方之図』には、こんな絵もあります。作業員全員が集められ、裸になっていますが、これは金を盗んでいないかどうかを調べる手続きです。絵の左側で、役人が作業員の頭を確認している様子が描かれています。

役人が作業員の頭を確認する場面（国立公文書館所蔵）

小判のデザイン

西洋の場合、コインは君主の肖像と紋章の組み合わせが多数あります。一方の日本では、肖像が描かれることはなく、専ら文字でした。小判の場合、慶長小判金、元禄小判金……と数多くの種類が発行されましたが、コレクターや専門家でないと、その違いを判断するのは難しいでしょう。

下の小判は、元文小判金です。製造年は刻印されていませんが、元文元年から文政元年（1736〜1818年）までの間につくられたことが分かっており、数多くの極印が打たれています。これらの極印は小判製造の各工程での責任の所在を表しており、幕府に対して、このとおりきちんと製造しました、という印となっています。

それぞれの印の意味は、次のとおりです。下の丸数字は、極印を打つおおよその順番を示しています。

❶ 金座後藤家（小判製造を担った家系）の紋
❷ 額面「壱両」の文字
❸ 「光次」（金座の長の名前）と武家風花押
❹ 金座後藤家の紋
❺ 年紀銘
❻ 光次の公家花押

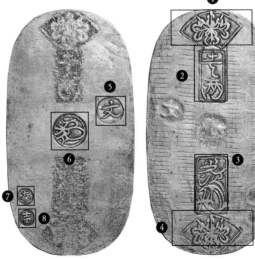

③
⑤
⑥
④
⑧
⑦

元文小判金
元文元年〜文政元年（1736〜1818年）/約64mm

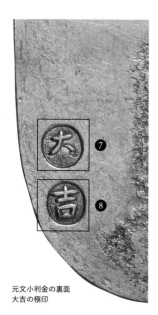

元文小判金の裏面
大吉の極印

⑦　金座人（製造者）の印

⑧　吹所棟梁の印

　小判のコレクションにおいて、このなかでしばしば注目されるのは⑦と⑧の印です。拡大した左の写真を見ると「大吉」となっており、とても縁起が良いものとされます。この大吉の縁起の良さは、江戸時代にも認識されていました。このため、幕府などに献上する際に、意図して「大吉」と極印を打ったものは、「献上大吉」と呼ばれています。一方、たまたま大吉となったものは「偶然大吉」と呼びます。

江戸時代から明治時代へ

①　②

　江戸時代の日本では、金貨・銀貨・銭貨の３種類が流通していました。当時の銀貨（丁銀）は額面でなく銀そのものの重量を価値と定めており、円形でないため現代の感覚ではお金に見えません。このタイプの貨幣を秤量貨幣と呼びます。端数が出て調整が必要になる場合は、豆板銀と呼ばれる小さな銀貨を足して使用していました。取引のたびに重量を考えなければならないので、現代の感覚では使い勝手が悪く感じます。

　そこで、一定の重量を丈夫な紙で包むなど工夫し、主に関西地方で長年流通してきました。

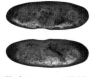

丁銀（90〜100mm前後）

豆板銀貨幣（20mm前後）

秤量貨幣

一方、小判や銭貨の場合は1両や1文などと一枚あたりの金額が決まっていました。これは現代の私たちにもなじみのある方式で、計数貨幣と呼びます。このように通貨が3種類あって使い分けが難しいうえに、それをさらに難しくする制度がありました。金貨と銀貨と銭貨の間の交換レートは一定でなく相場制だったのです。さらに各藩では、金貨や銀貨ではなく、藩当局が発行した藩札と呼ばれる紙幣の使用が強制されるといった時代も続きました。

江戸時代から明治時代に移る際、日本は西欧列強の制度をいち早く導入して彼らに追い付く必要がありました。しかし江戸時代の通貨制度は独自性があまりに強く、分かりづらかったため、制度を誤解した欧米列強から不利な為替レートを押し付けられてしまいます。結果、日本の経済はインフレーションに襲われて大混乱となりました。そこで明治政府は混乱から抜け出し、西欧の貨幣制度を導入するため、円通貨制

度の採用を決断したのです。その後、実際にコインを製造するため、裏表の極印製作をイギリスに依頼し、作製を進めました。

明治3年銘試鋳貨

明治3年銘試鋳貨は試作品としてつくられながら、結局採用されなかったデザインのコインです。江戸幕府が西欧列強に約束した洋式貨幣の発行を果たすために明治政府によって試作されたもので、わずか2セットのみがつくられ、1セットは英国王立造幣局が所蔵しています。

次ページの試鋳貨セットは8枚で構成されています。額面が大きい順に、10円、5円、2円半、1円、半円、4分1（円）、10分1（円）そして20分1（円）です。分数は整数に比べて計算が複雑ですから、実際に採用されていた場合、多少の混乱は避けられなかったのではないかと思います。

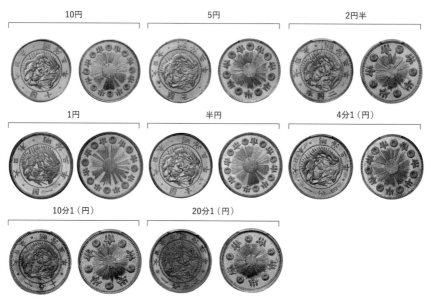

10円	5円	2円半

1円	半円	4分1（円）

10分1（円）	20分1（円）

明治3年銘試鋳貨8枚セット

そこから最終的に採用された額面は13種類で、20円、10円、5円、2円、1円、50銭、20銭、10銭、5銭、2銭、1銭、半銭、そして1厘となりました。半銭以外はすべて整数になって分かりやすいものの13種類と多く、また1円は金貨と銀貨の2種類がありましたから、実際のコインは全部で14種類にもなります。

現在の6種類と比べて2倍以上の多さです。ただし、物価上昇や使用頻度の低下などを受けて、1厘銅貨は1884年を最後に製造されなくなり、同様に5厘（旧半銭）青銅貨は1919年を最後に製造が終了しました。

なお、基本となる通貨単位である1円の、金と銀の2種類には使い分けがあり、1円銀貨は貿易決済用として発行されていました。当時の貿易は銀貨での決済が一般的であったためです。

そのほかの額面の材質は、1厘、半銭、1銭、2銭が銅、5銭、10銭、20銭、50銭が銀、2円、5円、10円、20円が金となっています。

明治3年銘1円試鋳貨と実際に発行された1円金貨の大きさなどを比較してみると、両面のデザインがまったく異なるだけでなく、試鋳貨は銀だったのに対し、採用された国内用の1円は金貨で、金と銀では価値が大きく異なりますから、それぞれの大きさも異なります。1円試鋳貨は直径38・6mm、重量25・23gなのに対して、旧1円金貨は直径13・51mm、重量1・67gです。通貨の基本となる1円の材質が銀から金に変更されており、この差はお金の基準を金と銀のどちらにするか、金本位制と銀本位制について明治政府内で揺れがあったことを示しています。

新通貨制度の樹立は国全体と国際関係に影響が及ぶ大事業にもかかわらず、わずか3年という短期間で実行されたことが分かります。年表を見ると、1869年に銀本位制採用を公表していますが、1871年には伊藤博文の主導で金本位制への転換が行われ、1897年に本格採用されることになりました。

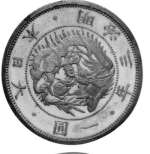

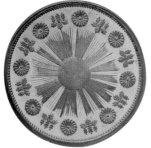

1円試鋳貨
明治3（1870）年/38.6mm

旧1円金貨
明治4（1871）年/13.51mm

	内容
1868年2月	貨幣分析所を設置し、日本と外国のコインの計量、金銀純度の分析を開始
1868年4月	新通貨制度採用に向けて準備する旨を発表
1869年3月	造幣局設置
1869年12月	円形貨幣・十進法・銀本位制採用を発表
1871年5月	新貨条例公布
1897年10月	貨幣法施行に伴い、金本位制を本格採用

伊藤は財政を学ぶためにアメリカ合衆国で視察をしていました。そこで、世界の趨勢（すうせい）は銀本位制でなく金本位制であることを知り、明治政府を説き伏せました。これを受けて、基準となる1円は金貨でつくられたのです。

その一方、明治3年銘試鋳貨のための、加納夏雄一門による手彫りの見本コイン完成は1869年9月のことでした。その見本を基にコイン製造のための極印をつくらなければなりませんが、日本には技術がないと考えられていたため、2カ月かけてイギリスに送られたのです。

ところが発送から1カ月半後にはデザイン変更が決定されてしまいました。イギリスで試鋳貨をつくっている頃にはすでに別デザインの採用が決まっていたことになります。その理由は記録にはありませんが、見本コインのデザインでは、西洋人の目には、例えば旭日（rising sun）がとてもそのように見えない、満月に思われる可能性がある、コイン上の色彩表現のルールを外している、といった指摘を受けたことだったと考えられます。

左の写真は新貨条例の本文と貨幣のデザインを示した部分です。「金九銅一」と書かれており、金貨は純金でなく銅を10％混ぜていることが分かります。

新貨条例本文

デザインの変遷

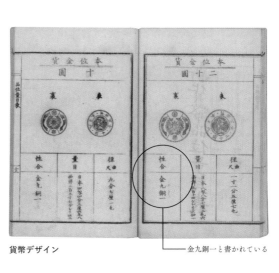

貨幣デザイン

金九銅一と書かれている

明治3年銘試鋳貨の1円銀貨と1円金貨のデザインを比較すると、1円金貨は中央部に一圓と刻印されており、美しい龍がありません。これにはコインの大きさが影響しています。試鋳貨の面積は1円金貨の9倍近くもあり、詳細にデザインを打刻することができました。龍のデザインは1円金貨では実現できませんでしたが、1円銀貨や大きな額面の金貨では問題なく再現されています。

裏面も両者でデザインが大きく異なるものの、1円金貨も天皇ゆかりのデザインを中心にしている点は同じです。金貨の中心に八咫鏡（やたのかがみ）で囲んだ旭日、上部に菊紋、下部に桐紋、旭日を菊枝と桐枝によるリースで囲み、左右に錦の御旗を配置しています。旭日に縦の線が引かれているのは、その色が赤であることを示すルールによるものです。

また、コインのデザインには天皇の肖像が採用されていない点にも注目です。本書に登場する西洋のアンティークコインの多くには君主の肖像が描かれていますが、日本のコインでは天皇の代わりに龍が採用され、そのほかのデザインも天皇ゆかりのものが占めています。日本で天皇の肖像が採用されなかった理由は、天

皇自身が望まず、君主であると同時に「現人神」であ<ruby>現人神<rt>あらひとがみ</rt></ruby>

る天皇を人の手で汚すのはおそれ多いと考えられたか

らでした。代わりに龍が用いられたのは、天子（君主）

の顔のことを「龍顔」といったためです。コインに天

皇の肖像や人物を描かないことは、日本コイン暗黙の

了解になっていたようです。

ただし記念コインに関しては、2008年から8

年間にわたって発行された地方自治法施行60周年記

念貨幣のうち、高知県のコインでは坂本龍馬、佐賀

県では大隈重信、秋田県では白瀬矗、大分県では<ruby>矗<rt>のぶ</rt></ruby>

双葉山、埼玉県では渋沢栄一といった、実在の人物

の肖像が描かれています。今後も、実在の人物を取り

上げる記念コインがつくられることはあると思われま

す。

次に、明治3年銘試鋳貨の1円銀貨と実際に発行さ

れた1円銀貨を比較します。表面はいずれも見事な龍

の図案が描かれており、試鋳貨のデザインが正式に採

用されたことが分かります。一方、裏面は基本的なイ

メージを維持しながらもデザインが多少変更されてい

ます。

試鋳貨は中央に旭日を配し、周囲には菊紋と桐紋が

並べてあります。一方、発行された1円銀貨は菊紋1

つと桐紋2つに抑えて菊枝と桐枝のリースを配してい

ます。また中心に描かれた旭日のデザインが変更され

ています。

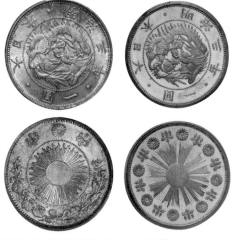

実際に発行された1円銀貨（左）と1円試鋳貨

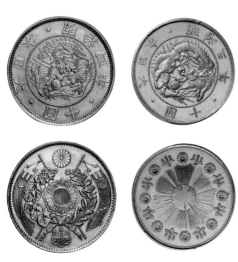

実際に発行された10円金貨（左）と10円試鋳貨

さらに10円金貨のデザインを比較すると、表面は試鋳貨と同じデザインが採用されている一方、裏面は1円金貨と同様にデザインが変更されていることが分かります。なお、表面についても文字の質は異なります。実際に発行された10円金貨は所定の大蔵省勤務の書家、石井潭香による手本どおりの文字です。この文字の変更は10円金貨に限らず別の額面でも同様に行われました。

<div style="float:right">

刻印年号と発行年のズレ

試鋳貨や実際に発行された貨幣には製造時の年号が刻印されます。明治3年銘試鋳貨はその名前のとおり明治3（1870）年銘なので、明治新政府が1870年から新通貨の製造を開始する意図があったことが分かります。この方針はデザイン変更後も変わらず、左の旧5円金貨も明治3年銘となっています。

</div>

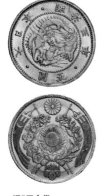

旧5円金貨
明治3（1870）年/23.84mm

造幣寮（局）の開業式典は、明治4年2月15日（1871年4月4日）でしたが、1870年11月から新デザイン銀貨の製造は始まっていました。しかし

コインを製造、発行するための法令、「新貨条例」の布告はその後の1871年5月、新デザインの金貨製造開始はさらに遅れ、8月以降となりました。新貨条例にはコインの年銘に関する明文規定はなく、コインのデザイン画に「明治三年」と明示されているだけです。それに従えば、明治3年銘以降でつくる分には法律上問題ありません。10円金貨と1円金貨が明治4年銘スタートとなったのは、伊藤博文の提言による金本位制への変更や龍から額面へのデザイン変更で極印の完成が1871年になった影響でした。このような激動の時代とともに歩んだコインは限られていますので、明治3年、4年銘コインから収集を始めるのも非常に魅力的なコレクションだといえます。

彫金家・加納夏雄

明治新政府は西欧の先進技術導入に邁進しました。

これはコインについても同様で、製造機械も技術もイギリスから導入しています。しかし、コインのデザインや彫金は日本国内で行えると判断し、刀装具制作で一家をなしていた彫金家である加納夏雄とその一門にまかせることにしました。

左の写真は加納夏雄作の鍔で一輪牡丹図鍔と呼ばれます。彼にとってコインのデザインは初めてだったに違いありませんが、金属に美しいデザインを施す技術はもっていました。このことから日本は西欧の技術を数多く導入すると同時に、自国の長所を採り入れる柔軟さをもっていたことが分かります。

一輪牡丹図鍔
62〜70mm

COIN COLLECTING

PART.3

You'll find it fun as well
The World of Coin Collecting

希少性で選ぶもよし、デザインで選ぶもよし

コイン収集の基準は
人それぞれ

実際にコインをコレクションする際、どういったコインを選べばよいのか、はじめは迷ってしまうものです。そもそもコインは無数にあり何種類あるのかさえ分かりません。そこで、コインを選ぶ基準のヒントとなるよう、さまざまなタイプごとに、代表的なコインを挙げてご紹介します。

極めて希少なコイン

希少であることはそれだけで価値が認められ、希少性の高いものはコレクションの華ともいえるものです。ここでは、希少なコインの代表例として1933年のダブルイーグルを挙げ、これがなぜそれほどまでに希少なのかという物語を紹介します。

12ページで紹介した世界一の高額コインは「ダブルイーグル」と呼ばれていますが、コインを見ると鷲は1羽しかデザインされていません。このダブルというのは、20ドル硬貨であることを意味したものです。

ダブルイーグルそのものは、1907年から1933年まで製造されました。1928年には880万枚以上が発行されており、特段珍しいものではありませんが、1933年だけは特別なのです。

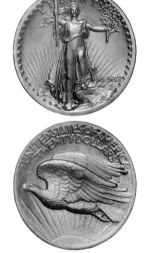

ダブルイーグル
20ドル金貨/1907年/34mm

1920年代、アメリカ合衆国は金本位制を採用していました。通貨発行量は、国の金保有量が上限です。

しかし1929年の世界恐慌を境に、この制度は期待どおりに機能しなくなりました。世界恐慌以降の経済の行き詰まりがひどく、仕事を失った多数の人々はお金を使おうとしなくなってしまったのです。

金本位制である以上、通貨供給量には上限がありますから、国はお金を自由に増やすことができません。お金が回らなければ経済が回らず、経済が回らなければ景気回復は望めません。

そこで1933年、国は金本位制を停止し、国民から強制的に金を回収しました。1933年銘の金貨はそのときまだ流通しておらず、すべて溶解処分となりました。

しかし造幣局の職員が、1933年銘のダブルイーグルをこっそりと持ち出していたのです。その総数は不明ですが、当局はこれに気付き、1933年銘のダブルイーグルの回収に取りかかりました。

時は流れて1954年、エジプトのファルーク元国王のコインコレクションがオークションにかけられました。このコレクションは、ファルークコレクションとして知られ、コレクターから一目おかれる存在です。

そのなかに、1933年のダブルイーグルがありました。それを察知した米当局からの要請により、オークション出品は取り下げられましたが、その後このコインは行方知れずとなり、多くの人々の記憶からも消えていきました。

そんなとき、在米のエジプト公館からコレクション用のコイン一式をエジプトに持ち帰ってよいかという照会がありました。米当局はチェックをしたうえで許可を出し、コインはエジプトに輸出されました。ところがそのなかに、1933年のダブルイーグルが交ざっていたのです。米当局が気付いたときはすでに持ち出されたあとだったため、取り戻すことはできませんでした。

眠っていたこの話題が目覚めたのは、およそ半世紀が過ぎた1996年です。著名なコイン商が1933年のダブルイーグルをアメリカ合衆国に持ち込み、個人に売却したのですが、これにはおとり捜査の罠が待っていました。捜査官が購入者に扮しており、コイン商はあえなく逮捕されました。とはいえ、この金貨はアメリカ合衆国からエジプトに持ち出す際、手続きを経て合法的に持ち出されたものです。裁判でも争われた結果、民間所有は合法という結果で決着しました。この1933年のダブルイーグルは民間所有が可能な唯一のコインと認められ、アメリカ合衆国コインのコレクターなら、誰もが手にしたいと望む、伝説の一枚となったのです。

ほかにも、その希少性のために驚きの落札価格がついたコインが存在します。なかでも、特に人気の高い一枚をご紹介しましょう。

驚きの落札価格がついたコイン

ジョージ3世（在位：1760〜1820年）

「スリーグレイセス（三美神）」は、歴史上最も有名なコイン彫刻師の一人であるウィリアム・ワイオンが彫刻し、歴史上最も人気のあるコインの一つです。ワイオンが1817年に英国王立造幣局のデザイン・コンペに提出した試鋳貨で、50枚しか鋳造されていないという背景があります。その希少性と美しさを兼ね備えている点から、コイン史における特別な存在へと地位を確立していきました。

ワイオンは、アントニオ・カノーヴァがギリシア神話を主題に制作した新古典主義の彫刻を参照して3人

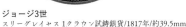

ジョージ3世
スリーグレイシャス 1クラウン試鋳銀貨/1817年/約39.5mm

の女神像を創作しましたが、ここではハープを携えた女神がアイルランドを、英国旗模様の盾を携えた女神がイングランドを、アザミの花を携えた女神がスコットランドを表しています。当時、最新の蒸気機関を使った打刻機で製造されたコインの図柄は彫りが深く鮮明で、そのデザインの美しさをより際立たせています。もと、もと、1000万円前後の高値で取引されている本品ではありますが、2023年6月に開催された泰星コイン主催「泰星オークション2023」では、七色の美しいトーンを醸したプルーフ状の逸品が出品され、4200万円で落札となりました。

広く価値が認められている金貨

極めて希少なコインは、購入できる人がごくわずかです。そこで、もう少し身近なコインから選ぶ場合を考えてみます。

コインに限らず、どのような趣味をもつにしても、誰もが最初は初心者です。最初から何もかも正解が分かっていたり、なんでもうまくできたりするわけではありませんし、それでは趣味として深めていく楽しみはありません。しかし、アンティークコインはあまりに種類が多いため、何から手を付ければいいのか、どれを買えばいいのか迷ってしまいます。

そんなとき候補になるのがイギリスのアンティークコインです。そのなかから5ギニー金貨と5ポンド金貨を見てみましょう。

5ギニー金貨

ギニー金貨は、1600年代後半から1800年代初期にかけて発行された高額貨幣です。1ギニーは21シリング（1ポンド＝20シリング）に相当する価値がありました。特に5ギニー金貨は現存枚数が少ないた

年号	在位
1649〜1659年	王政廃止のため国王不在
1660〜1685年	チャールズ2世
1685〜1688年	ジェームズ2世
1689〜1694年	ウィリアム3世とメアリー2世
1694〜1702年	ウィリアム3世
1702〜1714年	アン女王
1714〜1727年	ジョージ1世
1727〜1760年	ジョージ2世
1760〜1820年	ジョージ3世
1820〜1830年	ジョージ4世
1830〜1837年	ウィリアム4世
1837〜1901年	ヴィクトリア
1901〜1910年	エドワード7世
1910〜1936年	ジョージ5世
1936年	エドワード8世
1936〜1952年	ジョージ6世
1952〜2022年	エリザベス2世
2022年〜	チャールズ3世

歴代イギリス君主（1649〜2022年）

め、コレクションに加えたい人は数多くいます。

ジェームズ2世（在位：1685〜1688年）

絶対主義強化を求めて議会と対立し、在位わずか3年で退位。フランスに亡命しました。

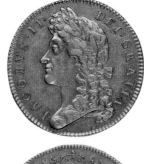
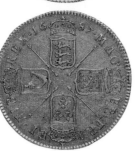

ジェームズ2世
5ギニー金貨/1687年/37.3mm

ウィリアムとメアリー（在位：1689〜1694年）

ウィリアム3世とメアリー2世は、ジェームズ2世のあと夫婦で王位に就きました。イギリス王室で唯一共同統治を行った例です。この時代に言論の自由などが定められ、イギリスの立憲政治が確立しました。

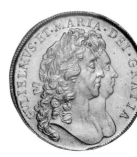

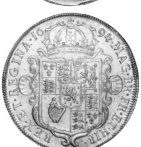

ウィリアムとメアリー
5ギニー金貨/1694年/37.4mm

アン女王（在位：1702〜1714年）

若き日に名誉革命の波にさらされ、即位後はスペイン継承戦争が本格化、激動の時代を生きたスチュアート朝最後の王にしてグレートブリテン王国最初の国王です。

18世紀の初め、スペイン王位の継承権を巡ってヨーロッパ諸国間でスペイン継承戦争が起こりました。

ヴィーゴ湾海戦は、スペイン継承戦争中の海戦の一つで、イングランド・オランダ連合艦隊とスペイン・フランス連合艦隊の間で行われた戦いです。戦いに勝利したことはイギリスにとって大きな宣伝材料であったため、スペインの商船から強奪した地金でコインを鋳

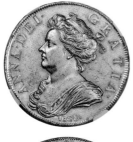

アン女王
ヴィーゴ湾戦勝記念5ギニー金貨/1703年/約38mm
Imaged by Heritage Auctions, HA.com

造し、その勝利に敬意を表して「VIGO」の刻印を施しました。「VIGO」タイプのなかでも、5ギニー金貨は特に希少となっています。

なお、当時の造幣局長は物理学で有名なアイザック・ニュートンで、コインのデザインから偽造対策にまでその腕を振るっていました。コインの縁にギザギザをつけたのも、彼の偽造対策によるものだとされています。

広く認知されているため、初心者には手を出しやすい反面、5ギニー金貨のなかには入手困難なコインが少なくありません。コレクションに加えたい場合は、資金を準備しつつ市場に出てくるのを根気よく待つ必要があります。

国の支配を示すコイン

5ギニー金貨のなかでも特徴的なのが、ジョージ2世（在位1727〜1760年）のものです。父親のジョージ1世と同じくドイツ生まれのドイツ育ちで、外国生まれのイギリス国王としては2023年現在で最後の人物です。このコインからは、イギリスがヨーロッパを支配しようとしていた野心をうかがい知ることができます。

では、コインにはどんな紋章や文字が刻印されているのか、ジョージ2世のコインから踏まえて確認していきましょう。記されている情報を紐解いていくだけでコインが生まれた時代の歴史や作成者の意図が見えてくるはずです。

表面

周縁の銘文はラテン語です。小さなコインにたくさんの文字を書くことはできないため、略語を駆使して刻印しています。

周囲の文字：GEORGIVS·II·DEI·GRATIA·

訳：神の恩寵によるジョージ2世

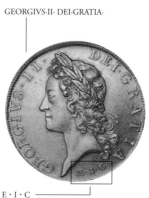

GEORGIVS·II·DEI·GRATIA·

E·I·C
（East India Company
イギリス東インド会社）

ジョージ2世の金貨の表面

なお肖像の下に「E.I.C」とあります。この部分は英語で「East India Company」（イギリス東インド会社）の略です。当時、イギリス東インド会社はイギリス・アジア間の貿易を独占的に行っており、インドも支配下にありました。この金貨はイギリス東インド会社提供のお金でつくられたことを示しています。

裏面

裏面は、表に比べて多くの情報が詰まっています。中央にあるのはジョージ2世の紋章です。紋章の上にある王冠が、イギリス国王としての権威を表しています。これらをラテン語の銘文がぐるりと囲んでいます。

周囲の文字：M・B・F・ET・H・REX・F・D・B・ET・L・D・S・R・I・A・T・ET・E・17 29・

M·B·F·ET·H·REX·F·D·B·ET·L·D·S·R·I·A·T·ET·E·17 29·

グレートブリテン王国（イングランド、スコットランド合同王国）

フランス王国

アイルランド王国

ドイツにおける領地や神聖ローマ帝国の役職

ジョージ2世の金貨の裏面

意味：グレートブリテン・フランス・アイルランドの国王、信仰の援護者、ブランズウィック（ブラウンシュヴァイク＝リューネブルク）公爵、神聖ローマ帝国の大出納官にして選帝侯　1729年製

周囲の文字の意味を見ると、当時のイギリス国王の称号がたいへん多かったことが分かります。さらに①～④に刻まれた絵柄のうち、②には槍のような形が3つ並んだ、フランス王国を象徴するフルール・ド・リスと呼ばれるユリの花が描かれています。ジョージ2世はイギリスの国王でありながら、自分はフランス国王でもあると主張しているのです。

この歴史はジョージ2世在位の400年以上前、1337年にまでさかのぼります。当時の国王であったエドワード3世は、自らが正当なフランス国王であると宣言し、フランス国王であったフィリップ6世の王位を否定したことから、百年戦争が勃発しました。戦争の結果、イギリス国王はフランス本土にもってい

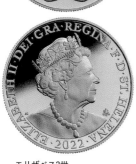

エリザベス2世
5ポンド金貨/2022年/36.02mm

た所領をほとんど失いましたが、以後もフランス国王を名乗り続け、代替わりを経てもなお、継承され続けてきたのです。

しかしエリザベス2世の在位70周年を記念してつくられた5ポンド金貨には、ジョージ2世のときに刻まれたフルール・ド・リスはありません。これは、1801年にイギリス国王がフランス国王を名乗ることを放棄したからです。

ちなみに、ジョージ2世はドイツ生まれのドイツ育ちですから、ドイツに領土をもっています。名目的ではあったものの、神聖ローマ帝国の役職ももっていま

した。すなわち、イギリスを治めつつ、ドイツの一部を支配していたのです。

次ページの写真でもう少し詳しく見てみると、紋章の右下は、さらに4つに分かれています。左上はブランズウィック（ブラウンシュヴァイク）公国、右上はリューネブルク公国、下はハノーヴァー選帝侯領、そして中心は神聖ローマ帝国大出納官を示します。「大出納官」と表現するとたいへん偉い役職に見えますが、実際は形式的な役職名でした。

このように、各国が発行するコインを見れば、その国の国王がどこを支配していて、どのような役職に就いていたのかが分かります。領土が分かれば血筋も分かるので、貴族が自分の子に国家間の関係や血筋などを教える際に、コインの紋章を使うことがありました。

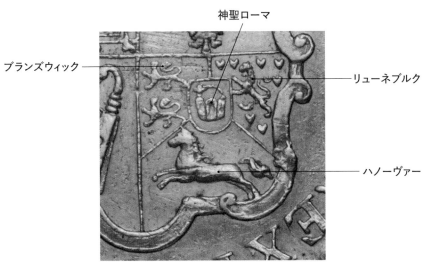

神聖ローマ

ブランズウィック

リューネブルク

ハノーヴァー

ジョージ2世の金貨の紋章
5ギニー金貨/1729年/37mm

5ポンド金貨

　5ポンド金貨も注目に値するアンティークコインの一つです。現代の金銭感覚で考えると5ポンドは大した金額ではありませんが、大型金貨でつくられていることからも分かるとおり、当時としては大きな額でした。そのため、現存する5ポンド金貨も高価なものが多く、世界的に有名な金貨「ウナとライオン」は、その筆頭といえるでしょう。

　ちなみに重量は40g弱あるので、手に取るとずっしりとした重量感を楽しむことができます。日本の現行貨幣で最も大きい500円硬貨の重量はおおよそ7・0gですから、この5ポンド金貨がいかに大きくて重いかがよく分かります。

ジョージ4世（在位：1820〜1830年）

　57歳で即位したため、在位期間は10年にとどまりま

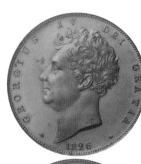

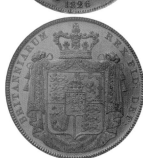

ジョージ4世
5ポンド金貨/1826年/38mm

した。自由奔放な生活を送っていたようです。

ヴィクトリア（在位：1837〜1901年）

大英帝国が最も栄えていた時期の女王です。左のコインは、在位50周年記念で発行された通称「ジュビリーヘッド」です。

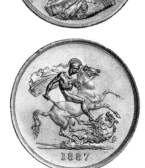

ヴィクトリア
5ポンド金貨/1887年/36mm

エドワード7世（在位：1901〜1910年）

日本、フランス、ロシアとの外交に尽力し、安全保障を強化したため、「ピースメーカー」という愛称がついています。

ヴィクトリア女王が統治していた時代をヴィクトリア朝と呼ぶように、エドワード7世が統治していた10年間は「エドワード朝」と呼ばれています。

ジョージ6世（在位：1936〜1952年）

エリザベス2世の父親。植民地の独立や第二次世界大戦勃発を受け、イギリスの国力が低下していた時期の国王です。難しいかじ取りを強いられました。

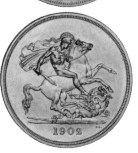

エドワード7世
5ポンド金貨/1902年/36mm

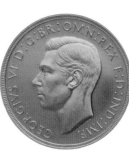

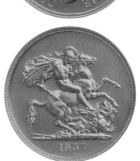

ジョージ6世
5ポンド金貨/1937年/36mm

龍を退治する聖ジョージ

5ポンド金貨の裏面を見ると同じデザインが繰り返し使われていることが分かります。これはヨーロッパに古くから伝わる物語「龍を退治する聖ジョージ（セント・ジョージ）」にちなんでいます。セント・ジョージはキリスト教の聖人の一人であり、ヨーロッパのキリスト教世界で古くから伝えられてきました。なお、地域・時代によって名前や話の内容が少しずつ異なります。次に紹介するのが代表的なストーリーです。

ある町の近くの湖に、ドラゴンが棲んでいました。

そのドラゴンは毒を吐いて町に害悪を与えるので、人々は退治しようとしました。しかし、あまりに恐ろしく、どうしようもありません。

そこで、生贄（いけにえ）として羊2頭を毎日捧げることで、ドラゴンにおとなしくしてもらうことにしました。しかし、羊が足りなくなり、人を生贄とせざるを得なくなりました。そこで、王は法を定めました。

「子どもや若者がくじを引き、当たった者が生贄になること」

あるとき、くじで抽選したところ、王の娘が当たってしまいました。王は町の人々に金銀財宝を差し出し、娘を生贄にしないように懇願しましたが、町の人々はすでに自分の子どもを生贄として差し出しています。王の願いは叶わず、8日間の猶予期間を与えられたのち、娘はドラゴンの元に送られました。

そこに偶然、セント・ジョージが通りかかりました。娘から話を聞き、彼はドラゴンを退治するために、剣

を抜き、激しくぶつかり合い、最後は槍で地面に叩きつけました。セント・ジョージは娘に、帯をドラゴンの首に巻くように言い、娘がそうすると、ドラゴンはすっかりおとなしくなってしまいました。

さて、セント・ジョージがドラゴンと娘を連れて町に戻ると、人々は逃げまどいました。おとなしくなったとはいえ、ドラゴンは健在だからです。そこで、セント・ジョージは人々に告げました。

「キリスト教に改宗し、洗礼を受けなさい。そうすればドラゴンを退治しましょう」

住民はこれを受け入れキリスト教徒となり、セント・ジョージはドラゴンの息の根を止めました。

その後、王はこの地に聖母マリアとセント・ジョージの教会をつくりました。教会に湧く泉の水には、病気を癒やす力があったそうです。王はセント・ジョージに可能な限りの金銀財宝を与えようとしましたが、彼はこれを断り、貧しい人々に分け与えるよう告げました。さらに、王に4つのことを守ってほしいと伝えました。

す。その4つとは、教会を守り、司祭を敬い、その奉仕に耳を傾け、貧しい人々を決して忘れないことです。そしてセント・ジョージは王に接吻し町を去っていきました。

セント・ジョージは特にイングランドで信仰が篤い聖人の一人であり、白地に赤い十字の図案「セント・ジョージ・クロス」はイングランドの国旗に採用されています。ユニオンジャックとして知られるイギリス国旗の一部として知られるもので、意外な歴史のつながりを感じさせてくれます。

美術的価値

コインは紀元前から発行されており、コイン表面にはさまざまなデザインが刻印されてきました。当時からすでに美術的な価値をもち、紀元前27年に即位したローマ皇帝アウグストゥスは、コインコレクターだっ

たことが知られています。

時代が進むにつれて技術が進歩し、コインに刻印できるデザインに幅が出てきました。今では、驚くような繊細さで刻印することもでき、その美しさに惹かれてコレクションする人も大勢います。なお、美術的に優れたコインの多くには愛称がつけられています。

ヴィットーリオ・エマヌエーレ3世（イタリア、在位1900～1946年）

愛称「豊穣の女神」。エマヌエーレ3世自身がコインコレクターであり、デザイン性に優れたコインがつくられました。

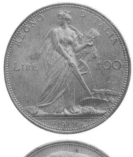
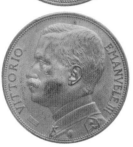

エマヌエーレ3世
100リレ金貨/1912年/35mm

ヴィクトリア（イギリス、在位：1837～1901年）

愛称「ウナとライオン」。ヴィクトリア女王の戴冠記念に発行されたもので、叙事詩『妖精の女王』の主人公ウナ（ヴィクトリア女王）とライオンが描かれています。伝説的な彫刻師ウィリアム・ワイオンがデザインし、世界で最も美しい金貨ともいわれています。発行枚数わずか400枚で、コレクター垂涎の極めて高価なコインです。

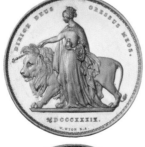
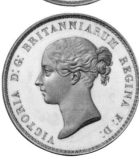

ウナとライオン
5ポンド金貨/1839年/37.8mm

アンティークコインの世界では、金貨はもちろん銀貨も人気があります。なかでも人気の高い、次の銀貨の愛称は「ゴシック・クラウン」です。ゴシックとは、

コインの周囲を取り囲んでいる文字の書体を指し、ブラックレターと呼ばれることもあります。また、クラウンとは5シリングに相当する銀貨のことを指します。1551年に初めて、直径39mmでクラウン銀貨が製造されましたが、コインコレクターはこのサイズの銀貨をクラウンサイズと呼び、収集テーマの一つにもなっています。

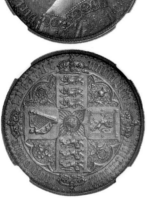

ゴシック・クラウン
クラウン銀貨/1847年/39.1mm

歴史上の人物

紀元前から、コインのデザインとして為政者の肖像が数多く描かれてきました。インターネットもテレビもなく、文字を読める人も多くないという状況で、「自分がこの国を治めているぞ！」と民衆に広く伝えには、コインに肖像を刻印するのが効果的でした。民衆は、コインを使ってモノやサービスを得るたびに、為政者の顔を見ることになります。

肖像が刻まれたコインの歴史は非常に古いため、中世以降の精緻なコインのように写実的に描かれた顔ばかりではありません。それでも、歴史的に有名な人物たちがどのような顔立ちをしていたのか、コインに刻まれた姿からは、その特徴をうかがい知ることができます。例えば、クレオパトラ7世の肖像など、有名な人物が刻まれたコインは非常に人気があります。

クレオパトラ7世（紀元前69〜紀元前30年）

古代エジプトを270年以上も支配したプトレマイオス朝（紀元前305〜紀元前30年）最後のファラオ（王）で、通常クレオパトラといえば彼女を指します。

カエサル、アントニウスという共和政ローマの英雄2人と結婚したことでも有名です。

コインの摩耗が進んでいて詳細までは分かりませんが、彼女は鼻が高く目が大きく、髪の毛を後ろで結んでいるようにも見え、美しさと知性を兼ね備えていた様子が見て取れます。絶世の美女、世界三大美女といわれる彼女はどんな姿だったのだろうかと想像をかきたてられます。

コインの反対面には鷲が描かれています。「稲妻

クレオパトラ7世
80ドラクマ銅貨/
紀元前51〜紀元前30年/約26.2mm

をつかむ鷲」と呼ばれており、プトレマイオス朝ではエジプト神話の最高神アモンと同一視されていた、ゼウスの象徴だといわれています。

時代は大きく下りますが、18世紀に起きたフランス革命を物語るコインも人気のテーマの一つです。フランス革命が起きたのは18世紀後半のルイ16世が統治していたときですが、そこに至るまで絶対王政を貫いてきた歴代のコインからも革命へとつながる歴史を感じることができます。

君主	在位期間
アンリ4世	1589〜1610年
ルイ13世	1610〜1643年
ルイ14世	1643〜1715年
ルイ15世	1715〜1774年
ルイ16世	1774〜1792年

フランス君主（ブルボン朝：1589〜1792年）

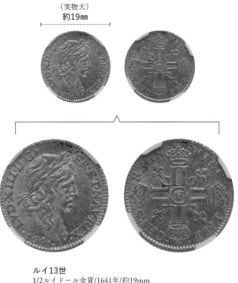

（実物大）約19mm

ルイ13世（在位1610〜1643年）

フランス・ブルボン朝第2代の王。絶対主義を確固たるものとし、三十年戦争でハプスブルク家と戦いました。

ルイ14世（在位1643〜1715年）

フランス絶対主義の最盛期。強大な軍隊を擁するとともに、豪華さを好みました。ヴェルサイユ宮殿を建造したことで有名です。在位期間は72年と、史上最長

ルイ13世
1/2ルイドール金貨/1641年/約19mm

の長さを誇ります。

ルイ15世（在位1715〜1774年）

フランス・ブルボン朝第4代の王。ルイ14世時代の財政悪化を改善できず、悪化させました。ルイ16世時代にフランス革命が起こった原因の一つとなっています。

ルイ14世
1ルイドール金貨/
1704年/約26mm

ルイ16世（在位1774〜1792年）

フランス革命勃発時の国王。国外脱出は叶わず、王妃マリー・アントワネットとともに1793年1月に断頭台に送られました。

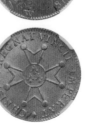

ルイ15世
1ルイドール金貨/
1718年/約25mm

にとっては夢のような一品であるに違いありません。

に実際に使われていたとあって、この時代が好きな人

ばらしいだけでなく、マリー・アントワネットの時代

される庭園への入場券にふさわしい細やかな彫りがす

ンアイテムといえます。フランス式庭園の最高傑作と

入るための銅製チケット・トークンも特別なコレクショ

1785年につくられた、ヴェルサイユ宮殿の庭園に

またコインではありませんが、ルイ16世在位の

銅製チケット・トークン
1785年/35.6mm

ルイ16世
1ルイドール金貨/
1786年/23.3mm

ナポレオン1世
40フラン金貨/
1804〜1805年/約26.1mm

取りやすいアンティークコインといえるでしょう。

較的安価で購入できる点から考えて、初心者でも手に

と刻まれています。シンプルなデザインに加えて、比

「REPUBLIQUE FRANCAISE」（フランス共和国）

EMPEREUR」（皇帝ナポレオン）、裏面には

なのが40フラン金貨です。表面には「NAPOLEON

ざまなコインを発行しました。なかでもポピュラー

ナポレオン1世は自身の肖像が描かれているさま

典（ナポレオン法典）の公布にも携わっています。

た。在位こそたった10年間ですが、フランス民法法

第一統領に就任するなど着実に軍事的成功を収めまし

イタリア遠征、エジプト遠征を経て、1799年に

ナポレオン1世（在位：1804〜1814年）

在位中に変わる肖像

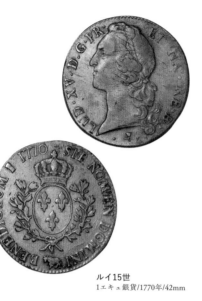

ルイ15世
1エキュ銀貨/1770年/42mm

ルイ13世からルイ16世までのコインを並べると、ルイ15世だけ幼い姿で描かれています。ルイ15世はわずか5歳で即位したため、最初の金貨では5歳から8歳頃の肖像が使用されました。

次のルイ15世の銀貨は、30歳頃の肖像だと考えられます。このように幼くして即位し、長く在位するとコインの肖像デザインが一新される例もあります。

ヴィクトリア

在位期間が長くて肖像が変わった例として最も有名なのは、イギリスのヴィクトリア女王です。1819年生まれ、即位は1837年、崩御は1901年です。在位期間は優に60年を超えています。

ヤングヘッド

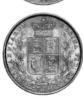

ヤングヘッド
1ソブリン金貨/1872年/22mm

左の肖像は、ヴィクトリア女王の即位後間もない頃の姿です。通称「ヤングヘッド」と呼ばれています。

ジュビリーヘッド

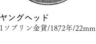

次ページの肖像の金貨は、1887年に在位50周年記念で発行されたもので、70歳近くのヴィクトリア女王の姿が描かれています。通称は「ジュビリーヘッド」です。ジュビリーとは「周年」を意味する言葉で、50周年

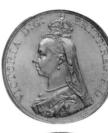

を記念して発行したものであることを指しています。王配であるアルバート公が1861年に亡くなったあとの肖像のため、ヴェールをかぶって喪に服している姿です。

オールドヘッド

晩年の肖像「オールドヘッド」です。アルバート公亡きあとも喪服を着用し続けていたため、やはりヴェールをかぶり喪に服しています。

オールドヘッド
2ポンド金貨/1893年/27.8mm

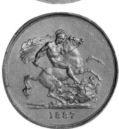

ジュビリーヘッド
5ポンド金貨/1887年/36mm

エリザベス2世

ヴィクトリア女王を超えてイギリスでの在位期間歴代1位となったのは、エリザベス2世です。在位は1952年から2022年まで70年間に及び、多種多様なコインが発行されました。左の写真は1953年、エリザベス2世の戴冠式を記念して発行されたものです。

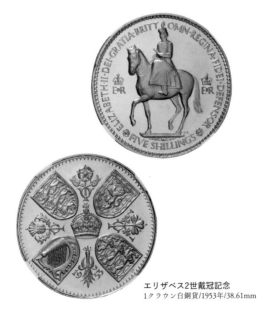

エリザベス2世戴冠記念
1クラウン白銅貨/1953年/38.61mm

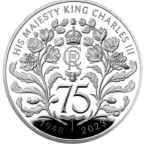

また、近年ではさまざまなテーマ・デザインで記念コインが発行されています。そのなかの一つとして、1997年に惜しくも事故でこの世を去ったダイアナ妃を追悼するコインが、1999年に発行されました。ダイアナ妃は今もなお根強い人気を誇り、コインも同様に人気を集めています。

ダイアナ妃追悼
5ポンド金貨/1999年/38.61mm

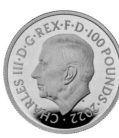

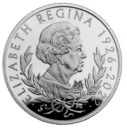

2022年にエリザベス2世が崩御するとチャールズ3世が即位し、これを受けて記念貨が発行されました。チャールズ3世肖像によるイギリスの通常貨も2023年12月末から流通が始まり、今後もたくさんの記念コイン発行が続く見込みです。

2023年 チャールズ3世生誕75周年記念貨
5ポンド銀貨/ 38.61mm

2022年 エリザベス2世記念貨
100ポンド金貨/32.69mm

地金型コイン

5ギニー金貨と5ポンド金貨は貴重ですから、資産運用目的の人が狙いをつけることもあります。しかし、とても高価で、簡単に手に入るわけではありません。

それに比べて、投資用に発行される地金型金貨や地金型銀貨は、比較的自由に買えるのがメリットです。

地金型金貨は、通貨として使う人は基本的にいません。数多く発行され続けているため、希少性よりも金属そのものの価値を重視します。少しずつ買い、いつの日か気付いたら含み益が増えているという状態を目指すものです。

また、地金型金貨は各国がデザインに工夫を凝らしています。目で見て楽しく、ギフトとしても使えるので、各国の金貨をコレクションするのも醍醐味です。

そしてもちろん資産運用としても使えるなど、用途は数多くあります。

なお、各国で発行されている地金型金貨では、次のようなものが有名です。

> 中国・パンダ金貨
> カナダ・メイプルリーフ金貨
> イギリス・ブリタニア金貨
> アメリカ・イーグル金貨
> オーストラリア・カンガルー（ナゲット）金貨
> オーストリア・ウィーン金貨ハーモニー
>
> なかでも人気の高いのが、中国のパンダ金貨です。

パンダ金貨

パンダ金貨は、1982年以降、中国政府により発行されています。次ページの金貨は発行初年度となる1982年の1オンス金貨で、ほかのパンダ金貨と明

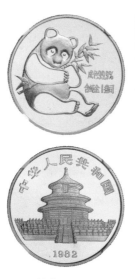

パンダ金貨
50元金貨/1995年/27mm

パンダ金貨
1オンス金貨/1982年/32mm

らかに異なる特徴として、額面の記載がないことが挙げられます。シリーズで発行されているコインの場合、第1貨は注目度も高く、記念に持ち続ける人も多いため、市場で出回る数も比較的少なくなります。そのため、本品については価格が高くなる傾向があります。

1995年の金貨では、額面が記載されていることが分かります。また、金貨の重量に応じてさまざまな額面があります。

パンダ金貨の表面は毎年デザインが変更されることから、コレクションにも向いています。ですが地金型金貨としての人気も安定していた2001年、中国政府はパンダ金貨の販売政策を変更し、以降発行するパンダ金貨の図柄を固定すると発表しました。しかしコレクターから大きな不評を買い、結局、毎年デザインが変更される形に戻ったため、2001年と2002年のみ同じデザインとなっています。

パンダ銀貨

パンダ銀貨もあります。銀は金よりも安価ですから、比較的求めやすいのが魅力です。

パンダ金・銀貨のみならず、地金型コインは、重量1オンス、1/2オンス、1/4オンス、1/10オンス、1/20オンスといったように、複数の種類で発行されています。小さなものであれば価格的に求めやす

いため、コイン収集の入門にもおすすめできます。

パンダ銀貨
10元銀貨/1984年/38.6mm

変わり種

コインは普通、政府発行のものであるということもあり、特別な記念コインであっても、デザインや材質は定型をあまり外れないものが多いです。そんななかにあって、一見コインに見えず戸惑うほどの変わり種が発行されることもあり、コレクターの収集欲をくすぐっているのです。

コンゴのアクリルコイン

コンゴで発行されたアクリルコインです。アクリルですから、プラスチックの一種です。コインとしてはとても珍しい材質といえるもので、一見すると室内装飾のアクリルスタンドかと思ってしまいます。しかし発行元のコンゴが額面を刻印し、法定通貨としているので、れっきとしたコインです。

コンゴのアクリルコイン3種

ニウエのウルトラマン

次ページのコインは、ウルトラマンのテレビ放送開始から55周年を記念して発行されたコインです。初代ウルトラマンの放送期間中に使用された3タイプのマスクをカラーで網羅しており、直径は65mmと、コイン

©円谷プロ

ウルトラマン55周年記念コイン
10ドルカラー銀貨/2021年/65mm

としては大きい部類に入ります。一見すると、コインだと判断するのが難しくもありますが、こちらも正真正銘のコインです。裏面を見ると、「10 DOLLARS（10ドル）」と書いてあります。

なお、銀製で150gもありますから、地金としては額面の10ドルを超える金額になりますが、これはほかの記念コインと同様で、支払いのために使うことは

まずあり得ないものです。このコインの発行国であるニウエは人口が世界で2番目に少ない国で、ニュージーランド・ドルが流通しています。独自に発行しているコインはすべて、コレクターへの販売用となっています。

プルーフ・コイン

プルーフコインとは「収集用として特殊な技術を用いて製造し、表面に光沢を持たせ、模様を鮮明に浮き出させた貨幣のこと」（財務省ホームページより）を指します。デザインは通常と同じものでも、収集用なので見た目重視でピカピカの鏡面加工が施され、細部まで丁寧に仕上げられています。

財務省からは、毎年1円から500円までの「プルーフ貨幣セット」が販売されているほか、天皇陛下の在位期間やオリンピックの開催などを記念したもの、またアニメキャラクターを使ったものなどが製造され、コレクター向けに販売されています。

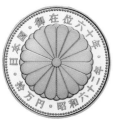

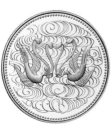

昭和天皇御在位60年記念
拾万円金貨/1987年/30mm

各種イベント記念

以前から各国でイベントがあると、それを記念してコインが発行されてきました。そのイベントが定期的に開催されるものなら、そのたびにコインを購入すると、立派なコレクションの完成です。

新幹線鉄道開業50周年記念
1000円カラー虹色銀貨/2014年/40mm

子どもの誕生や入学、卒業、あるいは結婚など人生の節目となるお祝いごとがこうした記念コインの発行に重なると、記念の贈り物として選ばれることもあります。「この子はちょうど○○オリンピックの年に生まれた」などと、そのときに贈られた記念コインを見ながら当時を懐かしみ、成長を喜びながら話に花を咲かせることもできるのです。

東京オリンピック（1964年）

1964年の東京オリンピックの際にも、記念コインが発行されました。1000円銀貨ですが、2022年にオークションで36万円以上の高値が付き、ちょっとした騒ぎになりました。この銀貨は1500万枚発行されましたが、すべての1000円銀貨がそこまで高値になるというわけではありません。傷や汚れがない完璧な状態で、鑑定会社から極めて高い評価を付けられ、さらに購入希望者が複数いたため、高値になりました。

さまざまな条件があるものの、60年近くの時を経て、額面1000円の銀貨が大化けしたというのは夢がある話です。

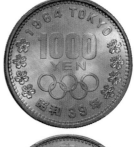
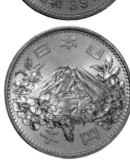

東京オリンピック記念
1000円銀貨/1964年/35mm

日本万国博覧会記念100円白銅貨幣（1970年）

スポーツイベント以外の催しで記念コインが発行された例でいうと、1970年の日本万国博覧会、いわゆる大阪万博があります。「人類の進歩と調和」をテーマに開催され、戦後を乗り越え高度経済成長の真っただなかにあった日本の躍進を象徴するものとして、多くの日本人の心に刻まれた一大イベントとなりました。記念コインの表には葛飾北斎の富嶽三十六景「赤

富士」、裏面は桜を基調とした万博のシンボルマークが地球を背景にデザインされています。発行枚数4000万枚と非常に多く、100円白銅貨（銅・ニッケル）ということもあって、現在の流通でも高値の付くものではありませんが、当時を知る世代にとっては大切な思い出の一枚といえるかもしれません。

なお2005年の愛知万博の際には金、銀、ニッケル黄銅貨の記念コイン3種が発行されています。2025年の大阪万博ではどのような記念コインが発行されるのかにも注目です。

FIFAワールドカップ（2002年）

オリンピックに並ぶ世界的なスポーツイベントとして知られるサッカーのワールドカップでは、2002年に日韓共同開催が実現し、記念コインが発行されています。この一つ前の1998年フランス大会で日本は初出場を果たしていたこともあり、このコインは大いに期待と注目を集めました。記念コインの内容は、

1万円金貨、1000円銀貨、500円のニッケル黄銅貨の3種です。

選手やエンブレム、ボールやトロフィーのほか、45分ハーフの試合時間を表現する図案などこのイベントならではのデザインが盛り込まれ、銀貨では桜と韓国の国花であるムクゲがあしらわれ、共同開催という歴史的大会にふさわしいものになっています。

なお、韓国側でも同大会の公式記念コインが複数発行されています。

東京オリンピック・パラリンピック（2021年）

2021年に開催された東京オリンピック・パラリンピックを記念して、1万円金貨3種、1000円銀貨12種、500円バイカラー・クラッド貨2種、100円クラッド貨20種、合計37種のコインが発行されました。デザインにはさまざまなオリンピック競技が取り上げられ、銀貨の裏面にはカラー加工が施されています。コインは4回に分けて発行されましたが、

その集大成として、37種すべてを集めた豪華特別セット
が、限定1000セットで発行されました。

東京2020オリンピック・パラリンピック競技大会
全37種類特別記念貨幣セット

のイベントとの関連で価値が上がるのを期待すること
もできるなど、さまざまな楽しみ方ができます。

また、子ども・孫の誕生、毎年の誕生日、入学など
の記念でコインを購入する場合は、かわいいデザイン、
子どもが好きなキャラクターのコインや生まれ年の十
二支コインなどが好まれます。イギリス、カナダなど
の造幣局は、毎年十二支コインを発行しているほか、
有名なキャラクターを採用したコインも多く販売して
います。コインのデザインはいずれもよく考え抜かれ
ていて、それぞれに独特の趣があるため、子どもが喜
ぶようなデザインのものでも大人にとっても鑑賞に堪
える深みをもっています。贈られた誰にとっても、な
にか自分のための大切なものをもらったという特別な
気分になることができる、それがコインコレクション
の侮れない魅力なのです。

子どもに喜ばれるコインを選びたいときには、モダ
ンコインに強いコイン業者に問い合わせてみると、最
適なものを見つけられるでしょう。

子どもへのギフトとして

記念コインは文字どおり記念として思い出に残すた
めに購入されるものではありますが、コレクションの
テーマとしても面白いものになりますし、保存状態に
よっては東京オリンピックのコインのように、その後

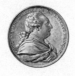

COIN COLLECTING

PART.4

You'll find it fun as well
The World of Coin Collecting

購入方法、保管方法、扱い方……

今日から始める
コインコレクターへの道

失敗しないコイン購入方法

アンティークコインやモダンコインを売っている店は多数存在しています。コレクター同士の横のつながりでやりとりをすることもないわけではありませんが、必ずしもコレクターのすべてが専門的知識を備えているとは限りませんし、トラブルにつながる恐れもあります。そこで、コイン収集を始める人へ向けて、購入方法や保管方法、注意点を挙げていきます。

ここでいう「失敗しない」とは、相場より大幅な高値で買うことになったり、偽物を買ったりしてしまうのを避けることです。一般的に、購入方法は次の5種類があります。

・コインの催事
・コイン業者主催のオークション
・コイン業者の店舗(オンラインショッピング含む)
・フリマアプリ
・コイン業者以外のインターネットオークション

このなかで初心者におすすめできない方法としてフリマアプリと、コイン業者以外のインターネットオークションが挙げられます。その理由は偽物が交ざっている可能性が高いからです。経験を積んで写真を見ただけで真贋を判断できるレベルになれば、これらの方法を利用するのも悪くないかもしれません。しかし実際のコインの写真ではなく、ネット上で拾ってきた写真を流用して掲載していることもあるため、十分に注意が必要です。

実際SNSなどで検索すると、出品されているコインについて、これは本物なのか偽物なのかと迷っている投稿が見つかります。ベテランのコレクターにとってはこの真贋判定のプロセスも楽しみの一つだともいえますが、少なくとも初心者のうちは、本物であることが保証されたコインを買うのが安全です。

コイン業者から購入する

おすすめの購入方法は、コイン業者の店舗、コインの催事、そしてコイン業者主催のオークションです。

家電などを購入する場合、価格と性能を考慮してコストパフォーマンスを優先すると思いますが、その場合でも販売業者のセレクトは重要なポイントです。信用できるかどうかも当然考慮するはずです。

この点はコインについても同様です。コイン業者と一口に言っても、まったく同じ知識をもっているわけでも、同じ品ぞろえで同じ価格で販売しているわけでもありません。コインの発行国や時代などによって得意不得意がありますし、適正価格で販売している業者もあれば法外な高値の業者もあります。もちろん希少性が高いコインであれば高額になりますので、家電よりもさらに慎重に買うべきでしょう。

しかし、これから新規にコインを買いたいという場

合、業者の良し悪しを判断するのは難しいものです。

そこで、簡単に判断できる基準を2つ紹介します。

コイン業者の選択基準

業界団体（日本貨幣商協同組合・国際貨幣商専門家協会）に加盟しているか

日本貨幣商協同組合（JNDA）とは、日本における貨幣収集の普及のため、1969年に設立されました。日本では唯一、法律に基づいて認可された貨幣商の団体で、日本では財務省が2005年から2008年に日本の近代金貨を放出した際には鑑定も行うなど、政府機関からも厚い信頼が寄せられています。加盟も容易ではないので、業者としての信頼と実績の指標とすることができます。

また、同組合は『日本貨幣カタログ』を毎年刊行し、各国造幣局から後援を受けた催事も主催しています。

毎年ゴールデンウィーク期間中に開催される「東京国際コイン・コンヴェンション」（TICC）は日本ではいちばん大きな規模のコインショーですので、一見の価値があります。

国際貨幣商専門家協会（IAPN）は1951年に設立された国際的なコイン業界の団体で、全世界でコイン業界の健全な発展を目指して運営されています。IAPNは入会の審査基準が極めて厳しく、誰でも入会できるという団体ではありません。2023年12月時点で、日本で加盟している業者は3社にとどまります。日本だけでなく世界の貨幣取引の動向にも造詣が深く、企業としての信頼度や品ぞろえも抜群です。

自社でオークションを開催しているか

自社でオークションを開催するには、高い信用力が必要です。例えば自社でコインを鑑定できる力、豊富な知識、多額・多数のコインを扱える資金力、出品コイン

を集められる信頼と集客力などです。IAPN加盟の日本の3社は、どこも自社オークションを主催しています。

日本国内においては日本貨幣オークション協会という団体があります。日本におけるコイン業界全体の健全化とレベルアップを目的として、自社でオークションを開催している4社で設立されました。オークションへの参加を考えたとき、主催業者がこの団体に加盟しているかどうかも、参考になると思います。

可能なら、店舗まで足を運ぼう

コイン業者には、新規発行のモダンコインに強い、海外アンティークコインに強い、それぞれに得意分野があります。どの分野に強いかは、その業者のオンラインショップのページを確認すれば、ラインナップにどのジャンルのコインが多いかでだいたい分かるはずです。

そして自分のおおよその好みの業者が見つかったら、可能なら店舗に直接出向いていろいろ話を聞いてみるのがよいでしょう。インターネットに掲載されていない情報が山のようにあるはずです。

実際に買うかどうかが分からないので、話だけ聞くのは申し訳なくて行きづらい、などと感じる必要はまったくありません。もちろん、店舗に足を運ぶにあたっては、コインでもカタログでも具体的に何が欲しいかを一つだけでも決めたうえで訪れたほうが話がス

ムーズに運びます。

しかし、家電を買うためにいきなり量販店に行く場合、最初に入った店舗でいきなり決めて買うという人は、少数派だと思います。事前にインターネットで調べるとしても、分からない部分があればその場で質問をして、検討材料にするとよいでしょう。その場で決めて買う必要はなく、いったん家に帰ってゆっくり考えて、それから買うくらいで十分です。ただし、その間に売り切れてしまう可能性はあるので注意しましょう。

たくさんの情報に触れて知識がついてくると、そのうちに短時間で正確に判断できるようになります。コイン業者と直接会話をして、多くの情報を仕入れることもポイントです。

ヨーロッパのコイン収集事情

ヨーロッパは紀元前からコインが流通した地域です。そして現在、各地で古代ローマや中世のコインが発掘され、オークションやフリマサイトなどに出品されています。アンティークコイン収集が盛んになった現在では状況が少し違いますが、20年ほど前までは、例えばパリのコイン専門店を訪れて「ナポレオン1世のコインが欲しい」と言っても、「新しいコインは扱っていない」と、門前払いされることも珍しくなかったようです。やっとの思いで入店した店内に置いてあったのは12〜14世紀、日本であれば鎌倉時代のコインでした。ヨーロッパの人々にとって、19世紀のコインはまだまだ「新しいコイン」にあたるようです。

ヨーロッパでコイン収集が一般的な趣味として広がり始めたのは14世紀頃からだとされています。ルネサンスのなかで、古代ギリシア、古代ローマへの関心が高まったことがきっかけで古代コインの収集が行われるようになりました。ローマ法王ボニファティウス8世（在位：1294〜1303年）もコインコレクターだったように、はじめは王侯貴族の趣味でしたが、時代が進み19世紀頃になると生活に余裕が出た人々の間にも広まっていきました。

またヨーロッパでは戦乱の時代が続いたため、財産を持ち運びしやすい金貨にし、リスクヘッジをしていました。そのため流通しているなかから良質な金貨を集めて、ストックすることが当たり前に行われていました。そういった歴史が趣味としてのコイン収集を身近にしているともいえるでしょう。

─── COLUMN ───

高額コインのコレクターは、どんな人が多い？

コインは、数百円から購入することができますが、高額になると1000万円、1億円を超えるものまでさまざまです。

一般的には、年を重ねるごとに経済的な余裕が出てくるといえることから、コインコレクターは40代から50代以上の人に多く見受けられます。

また、一定以上の貯金があってもお金を使う時間がない人が高額購入する傾向も見られます。

ただし、最近はこの傾向に変化が見られるようになりました。一昔前と比べて現代は年齢にかかわらず、実力があれば成功するチャンスに恵まれていることもあり、若い世代の高額コインコレクターも

徐々に増えてきているようです。

ヴィクトリア女王戴冠を記念して、1839年に発行された「世界で最も美しい金貨」。詩人エドマンド・スペンサーの「妖精の女王」の一節から着想を得て、ウナをヴィクトリア、力強いライオンを大英帝国に重ね合わせ、優雅でエレガントな若き女王が、力や強さを巧みに扱いながら国を率いていく姿が表現されています。2021年8月のオークションでは約1.5億円の落札価格となり、同貨の歴代の最高額を更新しました。

ウナとライオン
5ポンド金貨/1839年/37.8mm

オークションに参加する方法は主に2つあります。現地の会場に直接出向いて参加する方法と、インターネットや郵送など遠隔地から参加する方法です。

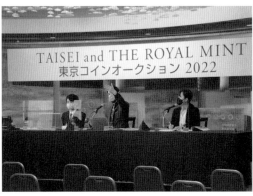

2022年に開催された、泰星コインと英国王立造幣局との共同オークション

コイン業者のオークションと聞いただけで、なんだかハードルが高いように感じるかもしれませんが、実際にはそんなことはなく簡単に参加できます。会場に出向く場合は、事前にインターネットで登録するか、当日、直接会場へ行き、その場で登録します。

オークション利用の最大の注意点は、会場の雰囲気に呑まれて高値で入札してしまわないようにすることです。大規模なオークションになると、入札者同士が競り合うことも多くなります。その雰囲気に乗ってしまうと、準備した金額よりも大幅に高い金額で落札してしまい、後悔する事態になりかねません。落札したいコインを見つけたら、いくらまでなら入札してもよいのか事前に決め、それを守るようにすべきです。

オークションでは、壇上にオークショナー（競売人）と補助者が座り、客席側にオークション参加者がズラリと並びます。コインの画像が会場のスクリーンに表示されると、オークショナーは「10万円！」などと現在値を伝えます。その金額で落札したいと思えば、入

場時にもらった札を挙げて意思表示します。最近はインターネット経由の参加者も大勢います。補助者がその様子を確認し、オークショナーに適切に伝えます。

こうして2人以上が札を挙げていたら競争の始まりです。オークショナーが「12万、14万円……」と価格を上げていきます。すると、札を上げ続ける人が徐々に減っていき、最終的に1人が残ります。その人が落札者となり、コインを手にすることができます。これが出品されたすべてのコインに対して行われます。

オークションと聞くととても高額なイメージがあるかもしれません。コインに限らず、何かたいへん貴重なものが破格の高値で落札されると、ニュースなどで報道されます。その報道がオークションの高額なイメージの演出に一役買っていると思われます。しかし実際はもっと気楽に参加できるイベントです。次のグラフは、2022年4月、泰星コイン主催のオークション「TAISEI and THE ROYAL MINT 東京コインオークション 2022」での落札価格をまとめたもの

です。このグラフを見れば、落札されたコインの価格帯と枚数の割合が分かります。

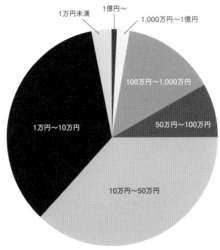

コインオークションでの落札価格と枚数の割合
泰星コイン調べ

前ページの円グラフで明らかなとおり、1万円から50万円の価格帯が圧倒的に多く、全体の70%以上もあります。また、1万円未満の落札品もあることが分かります。最高落札価格は2億4000万円であった一方で、最低落札価格は3000円でした。この結果から分かることは、コイン収集は資金力がある人々が独占しているのではなく、多くの人が楽しめるということです。

加えて、どの地域のコインが多数出品されているか見てみましょう。

下のグラフは「TAISEI and THE ROYAL MINT 東京コインオークション 2022」での出品数を発行国別で表したものです。

なおオークションは、コイン所有者の出品で成立しているため、どの国発行のコインがどれくらい出品されるか、その割合はオークションごとに変わってきま

す。しかし、日本と中国のコインは、毎回盛況を博しています。

また、イギリスなどヨーロッパのコインも人気があります。お目当てのコインがあれば、コイン業者の店舗とオークションの両方にアンテナを張ることがポイントです。

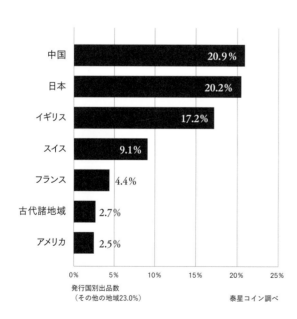

中国 20.9%
日本 20.2%
イギリス 17.2%
スイス 9.1%
フランス 4.4%
古代諸地域 2.7%
アメリカ 2.5%

0% 5% 10% 15% 20% 25%

発行国別出品数
（その他の地域23.0%）

泰星コイン調べ

コイン業者の仕入れ方法

コイン業者がどのようにコインを仕入れているかについて、新規発行のコインとそれ以外に分け、コイン業者の視点で説明します。

まず新規発行のコインですが、発行枚数が多い地金型金貨であれば、仕入れは比較的簡単です。在庫状況を確認し、欲しい数量を発注すればよいからです。しかし発行枚数限定の記念コインだと、状況は変わります。

造幣局は、コレクターの需要を注意深く観察しながら新規発行します。すなわち、コレクターの独占欲と優越感を満足させるため、意図的に発行枚数を絞る傾向があるのです。コレクターは、自分のコインがほかの人は持っていない珍しいものだという部分に満足します。ところがコレクターは世界中にいますし、同様にコイン業者も世界中にあります。仕入れが早いもの

勝ちであれば話は単純ですが、実際は、今までのコイン業者としての実績や、造幣局との関係性の深さなどが重要になってきます。ですから限定記念コインの仕入れは簡単ではありません。

新規発行ではないコインの場合、仕入れはさらに大変です。造幣局に照会しても在庫はないため、自らの足を使って仕入れるしかないからです。

その他の主な仕入れ方法としては次の2種類があります。

① 所有者からコインを買う
② オークションに参加する

現在仕入れ可能なコインのなかで、自社が在庫したいものを探し、仕入れます。しかしあまりに選り好みしていると、まったく仕入れができなくなるので、このあたりのバランス感覚が重要になります。

また、オークションで仕入れるということは、一般

の人々と同じ土俵で戦うということです。

コレクターは、珍しいコインがオークションに出て

きてそれをどうしても落札したい場合、相場価格を無

視して高額で落札しようとすることがあります。コレ

クターとしては、欲しいコインに出会ってそれを買え

るチャンスがめったにないとなれば、予算が許す限り

高値でも落札したいものです。

　一方、コイン業者としては経済合理性を無視でき

ません。コインを落札したら適切な利益を上乗せし

て販売します。その販売価格は相場価格の範囲内に

収める必要があるので、無理な入札はできませんが、

合理的な価格で落札できるかまったく予想がつきま

せん。

　所有者から直接買う場合はさらに困難で、所有者が

コインを売ってくれるか、いつ仕入れできるかはまった

く分かりません。当然、仕入れることができなければ

売ることもできません。多くの業者がこの難局を日々乗

り越えながら、お客さまにコインを提供しているのです。

　店頭に行ってコインを眺めると、コインはなにごと

もなかったかのようにトレーに並び、誰かが買っても

らえるのを待っています。しかし、ここに至るまでの

過程では、さまざまなドラマが展開されているのです。

　経験を積んでコインの真贋を見極められるように

なったら、フリマアプリなどでコインを探してみるの

もよいでしょう。本当は高額な貴重品なのに、なぜか

安く売られていることがあるのです。実際に出品した

人に確認しなければ、その理由は分かりません。例え

ば亡くなった人が貴重なコインをコレクションしてい

て、遺族はその価値を理解できず、なんとなく価格を

設定して販売したというケースもあり得るのです。

　ただし、ここ10年ほどで世界的にアンティークコイ

ンの認知度が上がってきました。このため、コレク

ターの遺族は以前ほど簡単にコインを手放さなくなり

ました。もしもフリマアプリで運良く見つかったら

ラッキーです。ただ当然ですが、偽物には十分にご注

意ください。

価格が決まるポイント

次に、コインの価格が決まるポイントを説明します。

インターネットや店頭でコインを眺めると、実にさまざまな種類がありますが、同じ種類のコインであっても、価格が大幅に異なる場合もあります。コインの価値が決まるポイントのなかから、いくつか代表的なものを見ていきます。

1 金属の価値

コインは、さまざまな金属でつくられます。コレクションの対象となるのは金や銀が多いですが、銅などもあり、金属の価格がコインの価格に反映されます。

例えば、金1gの価格が8000円だとすると、10gの金貨の価格は少なくとも8万円以上はします。

2 購入希望者の数

一般的に購入希望者が多ければ多いほど高額になります。人気の傾向を断定するのは難しいですが、おおむねの傾向はあります。

イギリスのコインは、世界中で人気を集めています。

「ウナとライオン」（81ページ下段）のほか、「ゴシック・クラウン」（82ページ上段）、「ジュビリーヘッド」（87ページ上段）など、愛称がついたコインがいくつもあります。アンティークコインだけでなく、モダンコインで価格が急上昇したものを確認しても、イギリス発行のものが目立ちます。

また、ドイツ・イタリア・フランスのコインにも人気が集まる傾向があります。ヨーロッパでは古くからコイン収集が盛んですから、それが人気にも反映されているといえます。

とはいえ、ヨーロッパのコインならなんでも高額だというわけではありません。

購入希望者に対して現存数が少ないと、価格が上昇しやすくなります。

もちろん、もともと発行枚数の少ない物もありますが、たとえ発行枚数が多くても、古い時代の物であるほど現存数は少なくなります。王朝が交代する際などに改鋳するため、それまで使われてきたコインが地金に戻されることは珍しくなく、それを逃れて残っているものがあれば当然希少性は高まります。

例えば、発行数がたった４００枚の「ウナとライオン」ですが、もともと希少価値が高いうえに２００年近く前の金貨であるため、現存数はそれよりもはるかに少なく、世界中のコレクターからたいへん人気の高いコインです。現存数に対して購入希望者が圧倒的に多ければ、高額になります。

物語性に富んだコインは、ほかの同種のコインに比べて高額になる傾向があります。１９３３年銘のダブルイーグルの物語（68ページ）のように、所有可能枚数がわずか一枚、かつ物語性があるとなれば、価格は高騰する一方です。

そのほか、物語の例としてはアメリカ合衆国の船「セントラル・アメリカ号」の金貨があります。

１８５７年、セントラル・アメリカ号は、乗客乗員合わせて６００人弱と約１０トンの金貨や金の延べ棒などを乗せ、パナマからニューヨークに向かって航行していました。しかし、途中でハリケーンに遭遇してしまいます。その結果、１５０人以上が救助されたものの、船長以下４００人以上と金塊は、船とともに海の底に沈んでしまいました。

失われた金塊はあまりに巨額であったため、アメリ

カでの金融恐慌のきっかけになってしまったほどで、そこから経済が完全に回復するためには、1861年の南北戦争を待たねばなりませんでした。その後、さらに100年以上の時を経て沈没船が発見され、1988年と2014年に引き揚げ作業が行われました。

この発見は英米はじめ各国で報道され、また見つかった金貨などの所有権を巡って争いが起きたので、多くの人々の関心を集めました。最終的に、引き揚げられた金貨の一部は、鑑定を経て特別なプラスチックケースに封入されて売買されています。

コインは、造幣局でつくられて市中で流通したり、コレクターに販売されたりするものであり、それらの一枚は特段の大きな物語をもっているわけではないのが普通です。しかし、セントラル・アメリカ号の金貨は強烈な物語をもっており、人々の感情に訴えるものがあります。多くの人々の関心を惹きつけることから、高額になる傾向があります。

5　保存状態

コインの価格が決まる最後のポイントは、保存状態です。

現存数が一枚のコインでなければ、同じコインは何枚も存在しています。そのなかで一枚コインを選んで買うのなら、たいていの人はボロボロで傷がついたコインよりも、製造時の状態に近いコインが欲しいと思うはずです。これが価格に反映されるのです。

しかし、一口にコインの状態といっても誰にでも見分けがつくものではなく、またそれがどの程度価格に結びつくものなのかを判断するのは容易ではありません。

この問題を解決するために、「グレーディング」と呼ばれる、コインの状態を表示する仕組みがあります。各国で制度が異なるものの、対応関係はおおむね次のとおりです。アメリカでは、数字で1〜70の70段階評価を用います。

日本	イギリス	アメリカ
完全未使用	FDC (Fleur de Coin)	MS 70
未使用	UNC (Uncirculated)	MS 64
極美／未使用	AU (About Uncirculated)	AU 58〜MS 63
極美品	EF (Extremely Fine)	AU 58
美品	VF (Very Fine)	EF 40
並品	F (Fine)	VF 20
劣品	G (Good)	VG 8

日本・イギリス・アメリカのグレーディング

完全未使用品とは、製造後保管時の傷がほとんどない完璧な状態を指します。モダンコインを買う場合は、完全未使用品を狙いたいものです。

未使用品とは、製造後に一般に流通しておらず、支払いの用途で使用されていないことを指します。すなわち、製造後の保管中に傷がたくさんついても、流通していなければ未使用品です。ここが一般的な感覚と少し異なります。

アンティークコインの場合、そもそも完全未使用品が存在しないことがほとんどで、美品や並品であっても十分に収集対象になります。それどころか現存数が少ないがために、ボロボロなのに高額になることもしばしばあります。

保管方法・扱い方

業者を選び、説明を受け、買いたいコインを無事に買えたとすれば、次に必要なのは、保管方法やコインの扱い方です。コインは美術品としての一面ももっており、傷や指紋を付けると価値が大幅に下がってしまうことがあるため、一定の注意が必要です。コインの保存にあたり絶対にやってはいけないのは、裸の状態で置いておくことです。

コインは金、銀、銅、白銅、ニッケル、アルミニウ

ムなど、さまざまなものからできていますが、いずれも油脂やほこり、湿気に弱く、裸の状態で置いていると汚れが付着したり酸化したりしてしまいます。変色や傷などの劣化はコインの価値を下げてしまうので、直射日光があたる場所や、湿気がたまりやすい場所は避けるようにしましょう。

また、極力空気に触れさせず、汚れも付着しないように、コイン収集用のカプセルやケースなどのグッズを利用します。

コインを手に取る際は、コインの平面部分に触れないように気を付けながら、素手ではなく、手袋などを着用し、縁を持ちます。こうすることで、指紋や脂分がコインに付くのを防ぎます。指紋や脂分がコインに付いてしまった場合は、拭き取らず、そのままにしてください。拭いてしまうと、肉眼では見えない微細な傷が付き、コイン独特の輝きが失われ、価値が落ちてしまいます。この差は微妙ですが、コインに詳しい人なら簡単に判別できます。

このような説明を聞くと、コインの扱い方は難しいのではないかと敬遠してしまうかもしれませんが、心配はいりません。業者からコインを購入する際、専用の透明な小さなビニール袋などに入れてもらえます。そのまま保管する場合はできるだけ湿気のない場所で、もしくは紙ホルダーに入れ替えることをおすすめします。時々は新しいホルダーに交換するなど、ある程度のメンテナンスは必要です。

コイン収集用ケース

いくつかの鑑定会社では、コインを鑑定したうえで「スラブ」と呼ばれるプラスチックケースに封入するサービスを行っています。これなら扱い方を気にする必要はないので保管が容易です。また、コインの種類やグレードも書かれており、分かりやすいのもメリットです。

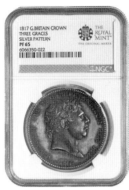

スラブに入ったコイン

注意点

購入したコインの価値を下げないための注意点は、汚れがあってもきれいにしないこと、そして、傷があっ

ても修復しようとしないことです。

特に、アンティークコインが品質において重視する要素として、トーンが挙げられます。トーンとは金属の変色のことであり、長い年月をかけて青や紫などに色づいていくものです。しかし、一般的な感覚としては、正直なところ汚いと感じるかもしれません。

汚いものは洗ったり、磨いたりしてピカピカにしたくなるものですが、コインの世界ではこれをやってしまうと価格が暴落します。決して磨いてはいけませんし、洗ってもいけません。同様に、コインを持って指紋が付いてしまった場合も、拭き取ってはいけません。

コインのグレードの基準は、どれほど美しいかではなく、製造時の状態をいかに保っているかです。自然に発生した錆びや汚れは減点の対象外ですが、洗ったり磨いたりすると、製造後に人為的に手を加えていることになり、製造時の状態から遠く離れてしまうので、

磨いたり修復しようとしたりせずに保管すべきなので
す。

あえて磨いたコインを買う選択も

コインの価値を下げないためには製造時の状態を保つことですが、あえて磨かれたり修復されたりしたコインを買うという選択肢もあります。価値が下がったコインをわざわざ選ぶ理由はいくつかあります。

一つは、磨いたコインは当然安価になっているからです。本当は磨いていないコインが欲しかったとしても、あまりに高価で手が出ないという場合に、磨かれてしまったことで大幅に価格の下がったコインがあれば、それでもいいから手に入れておきたいと考えるのは悪くない選択です。磨いた跡があるとはいえ本物のコインですから、収集のスタートとしては十分満足できるわけです。

また、価値がそれより下がることを恐れなくていいほどのものであれば、貴重なコレクションアイテムとして厳重に保管する必要もなく、気楽に扱えるというのも面白い理由です。本来はタブーである裸での保管や指で触れて手触りを楽しむことを目的として、価値の下がった安価なコインを入手するのもいいかもしれません。

たとえ資産的、コレクション的な価値がないとされる状態だったとしても、レプリカでなく本物であれば、入手してみる面白さはあるといえます。それに合った楽しみ方ができますし、自分だけの価値を見いだすこともできるのです。

コインの売却

コインは購入だけではなく売却することもできます。コレクションを売って新たに貴重な一枚を買いたい場合、あるいは、価格が大きく上がったから売って

みたい場合などもあるでしょう。持っているコインが残念ながら偽物だったり、状態が良くないなどの理由で買い取り不可となったりするケースもありますが、自分のコレクションにどのくらいの価値があるのかを改めて認識することもできます。

ここでは主な売却方法を説明します。

コイン業者に買ってもらう

まず、コイン業者に買ってもらう場合です。この場合も、「失敗しないコイン購入方法」の条件にそって、コイン業者を選びます。条件に当てはまる業者ならば、適正価格で買い取ってもらえるでしょう。

最大のメリットは、その場で換金可能だという点です。なお、コイン業者ごとに得意分野があるので、それが買い取り価格に反映される可能性もあります。いくつかの業者を回って、いくらで買ってもらえるのか

相見積もりを出してもらうのも一つの手です。

オークションに出品する

もう一つは、コイン業者が主催しているオークションです。ここでは出品側の立場で確認していきます。

オークションは、枚数が多い場合は1日で1000点以上が取り扱われます。このため、準備期間も相当な長さになります。大規模なオークションの場合、出品申し込みの締め切りは、オークション開催日の数カ月以上前です。まずは具体的な日程を各コイン業者に確認しましょう。次にコインをコイン業者に預け、オークション開催日を待ちます。落札されたら入金を待つという流れになります。

ここで、いくつか気になる点を確認します。まずスタート価格の決め方です。スタート価格はコイン業者と相談して決定します。通常その価格は、相

場価格よりも少し安く設定されます。相場価格よりも安いなら、少なくとも入札候補にしてもらいやすくなると考えられるからです。そして、そのコインが欲しいという人が複数いれば、競り合いによって価格が上昇することも期待できます。その結果、スタート価格の何倍もの価格で落札されることがあり、これがオークションで売却する醍醐味ともいえるでしょう。

ちなみに、近年国内で開催されたオークション「TAISEI and THE ROYAL MINT 東京コインオークション 2022」で最高額となったコインのスタート価格は2000万円で、落札価格は2億4000万円でした。文字どおり、桁違いの落札価格になっています。スタート価格が示すとおり、このコインはたいへん貴重なもので、このオークションを逃すと二度と手に入れられない可能性があるものでした。人気のある貴重品がオークションに出てくると、このように驚くような落札価格になることがあります。

最近では、オンライン上でもオークションが開催されています。デジタルカタログで出品されるコインを事前に確認したうえで、郵送やFAX、メールなどの入札方法で参加できるため、コインオークションのハードルが低くなっているといえるでしょう。

業者に持っていきスタート価格を設定してもらったとしても、必ずしも出品をしなければならないわけではないので、まずは相場を知るためにも気軽に出品を検討してみるのもいいかもしれません。

次ページの写真が、先のオークションで2億4000万円の落札価格がついたコインです。「張作霖爆殺事件」で知られる中華民国初期の政治家、張作霖が描かれており、中国近代貨幣のたいへん貴重なものの一つとされています。

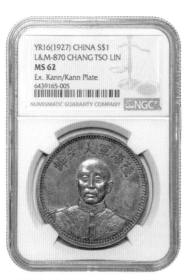
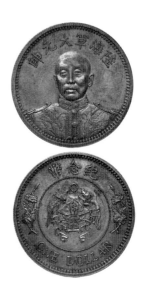

張作霖像 壹圓（1ドル）
試鋳銀貨/1927年/39mm

本当に貴重なコインは、銀貨でも高額になります。

かつてアメリカ合衆国のオークションで、1804年に製造された「ドレープド・バスト」と呼ばれる1ドル銀貨が、約4億円以上の価格で落札されたケースもあります。

張作霖像の金・銀・銅貨はすべて天津造幣廠で製造された試鋳貨で、中国近代貨幣の珍品として知られています。そのうち銀貨は4タイプの存在が知られており、貨幣学者の Eduard Kann（エドゥアルト・カン）が著した重要な「中国近代貨幣カタログ（初版1954年）」に Kann #685-688 として掲載されています。

本品は長らく市場に出ることのなかった Kann #687 ですが、民間のグレーディング会社である米国 NGC 社の調査によって、中国近代貨幣カタログに掲載された図版のコインそのものであることが判明しました。参考文献やオークションカタログを網羅的に調査した結果、現存する Kann #687 は、本品を含め2点のみが確認されているということです。

2つの方法の比較

業者買い取りとオークションのいずれがいいかというのは、一長一短ですから断定はできません。それぞれのメリットを表でまとめると次のようになります。

これらの項目のうち、どこを重視するかによってどちらが合っているかを判断するしかありません。自分がコインを手放す目的をしっかりと見定めて、目的に合った方法を選択します。

	業者に買ってもらう	オークション
即時換金	◎	△
確実な現金化	◎	○
高値で売れるか	△	○～◎

コインの売却方法

もし、新たに欲しいコインが見つかって、その貴重な一枚を手に入れるためにコレクションの一部を現金化しようとするのであれば、コイン業者に買い取ってもらうのが賢明だといえます。オークションは実際にいつ、いくらで売れるかが正確には読めませんから、新たに見つけた貴重な一枚を入手するチャンスを逃さないためにも、確実に即時現金化できることは重要なメリットになります。

一方、オークションには夢があります。先に挙げた例のような桁外れの大金に膨れ上がることはまれだとしても、思い入れをもって手に入れ、大切に保管してきた「宝物」を、少しでもいい条件で手放したいというのは誰もがもつ想いですし、オークションはその想いを叶える最適の方法ともいえます。金額だけでなく、本当に欲しいと思ってくれる人の手に直接渡るというのも、コレクターならではの喜びなのかもしれません。

おわりに

本書では、コインにまつわる歴史・デザイン・物語を中心に、日本の貴重なコインにも焦点を当てつつ、読者の皆さんに紹介してきました。

コインの収集方法はさまざまです。収集にかけられる予算や時間などの事情も考慮しながら、自らが収集することに飽きないよう的を絞り、無理のない目標をあらかじめ設定しておくのもよいでしょう。収集しながらご自身にとって最適なスタイルを模索するのも、楽しいかもしれません。

「コインって、何だろう?」――そんな疑問から本書を手に取られた方も多いかもしれませんが、今回、コインの世界の一端に触れたことで少しでも興味のタネが生まれていたならば、また、ふとしたときに、本書で知ったコインについて検索でもしてみようかなどと思い出してもらえたならば、うれしく思います。

何世紀にもわたって世界中で発行されてきたコインは、私たちの生活に欠かせない「お金」として日々流通し、人から人へと動き続けています。あまりに身近過ぎて、お金に描かれているものが何なのかを意識したことがある人はあまりいないでしょう。ポケットに収まる程度の「コイン」、その小さな世界のなかには、多くの歴史があり、芸術があり、計り知れない数の物語が存在します。それがどのようなものであっても、あなたが惹かれたコインは、あなたにとって特別な、唯一無二の一枚になるはずです。

最後に、自身もコイン愛好家だった一人のコイン商が、コインについての情報誌を創刊するにあたって寄せた言葉を記し、本書をしめくくりたいと思います。コインに限らず「何かに夢中になる」ことがいかにすばらしく、心を豊かにしてくれるか、少しでも感じていただけたら幸いです。

どうか皆さんの日々が、充実したものとなりますように。

私は、コイン収集は趣味界のプリンスだと思う。プリンスの
ように古い伝統に培われた自然の尊厳さをそなえながら、若々
しくわれわれの明日への輝かしい夢を託してくれる。すばらし
い成長をとげてゆくであろう。

　コインのあやしい魅力にとりつかれると、収集は次から次へ
とエスカレートしてゆく。インフレ化の今日のことだ。レジャー
も差し控え、女房に買ってやる洋服の一枚もあきらめさせて収
集したコインは、利殖や投機を目的としたものでないとしても、
資産でなければならない。

　私は利殖や投機を目的にしたコイン収集は奨めない。あくま
でも趣味であり、人びとに生きる喜びと幸福を与えるものであ
る。医者は長寿の秘訣の一つとして、切手なりコインの収集を
奨める。むべなるかな、巨大化され機械化され、組織の分子化
されてゆく人間にとって、ストレスから解放され、人間性をと
りもとし、愛し欲することはいよいよ必要になってゆく。

　コインは"よき友"となるだろう。

　　　　　　　　１９７１年　泰星コイン創業者　岡　政道

泰星コイン株式会社
（たいせいこいんかぶしきがいしゃ）

1967年、株式会社泰星スタンプ・コインとして創業。1971年、世界のコイン専門誌「泰星マンスリー」を創刊。コイン専門商社として各国造幣局・中央銀行の対日輸入販売代理店を務め、新発行貨を直輸入し全国のコイン愛好家に紹介している。

1986年より日本国内の金融機関との取次委託販売を開始。1994年には住友商事とともに泰星コイン株式会社を設立。2008年、住友商事よりMBO。2011年より「泰星オークション」（フロアオークション）を年1回開催。2022年には英国王立造幣局と初の共同企画となる「TAISEI and THE ROYAL MINT 東京コインオークション2022」を開催した。

「コイン収集を通じて豊かな社会づくりに貢献する」という企業理念のもとにコイン収集の楽しさと価値あるコインの紹介に努めている。

写真提供・協力

日本銀行金融研究所貨幣博物館

英国王立造幣局 The Royal Mint

カナダ王室造幣局 The Royal Canadian Mint

クロアチア造幣局 Croatian Mint

CoinsWeekly／月刊コイン

CIT Coin Invest AG

イギリス東インド会社　The East India Company

PAMP

Poongsan Hwadong Co., Ltd.

株式会社エス・ジー・エム

本書についての
ご意見・ご感想はコチラ

あなたもきっと夢中になる

コイン収集の世界

2023 年 12 月 21 日　第 1 刷発行

著　　　者　泰星コイン株式会社
発 行 人　久保田貴幸

発 行 元　株式会社 幻冬舎メディアコンサルティング
　　　　　　〒 151-0051　東京都渋谷区千駄ヶ谷 4-9-7
　　　　　　電話　03-5411-6440（編集）

発 売 元　株式会社 幻冬舎
　　　　　　〒 151-0051　東京都渋谷区千駄ヶ谷 4-9-7
　　　　　　電話　03-5411-6222（営業）

印刷・製本　瞬報社写真印刷株式会社
装　　　丁　mashroom design